디자인 개념어를 알아야 디자인을 안다

일러두기

- 인명·지명·단체명을 비롯한 고유명사의 외래어 표기는 국립국어원 외래어표기법을
 따랐으며, 관례로 굳어진 것은 예외로 두었다.

- 이 책에 등장하는 책 가운데 일부 저자명이 현재의 외래어 표기법과 맞지 않은 경우,
 각주에서는 출간 당시의 저자명을 그대로 사용하고 본문에서는 외래어 표기법에
 맞추어 표기했다.

- 원어는 처음 나올 때만 병기하되 필요에 따라 예외로 두었다.

- 단행본은 『 』, 개별 작품과 기사는 「 」, 신문과 잡지는 《 》, 영화, 전시, 행사 등은 〈 〉로 묶었다.

디자인 연구의 기초: 개념어 10 + 텍스트 10

2022년 5월 11일 초판 인쇄 · 2022년 5월 25일 초판 발행 · **지은이** 최 범 · **펴낸이** 안미르 안마노
크리에이티브 디렉터 안마노 · **편집** 서하나 · **편집진행** 김한아 · **디자인** 박민수 · **영업** 이선화
커뮤니케이션 김세영 · **영업관리** 황아리 · **제작** 세걸음 · **종이** 플로라 240g/m², 그린라이트 100g/m²,
스노우 120g/m² · **글꼴** SM3 신신명조, AG 최정호민부리체, 윤슬바탕체

안그라픽스
주소 10881 경기도 파주시 회동길 125-15 · **전화** 031.955.7755 · **팩스** 031.955.7744
이메일 agbook@ag.co.kr · **웹사이트** www.agbook.co.kr · **등록번호** 제2-236(1975.7.7)

ISBN 979.11.6823.011.8 (93600)

디자인 연구의 기초

최 범 지음

개념어 10 + 텍스트 10

안그라픽스

머리말 → 디자인 연구를 위한 기본 개념과 텍스트의 이해

디자인 연구는 디자인 실천과 다르다. 디자인 실천design practice이 디자인을 생산하는 행위라면 디자인 연구design studies는 디자인을 사유하는 행위다. 그런 점에서 디자인 연구는 디자인 실천을 대상으로 하는 학문이다. 디자인 연구는 디자인이라고 불리는 행위와 현상을 대상으로 인문학적, 사회과학적 방법을 사용해 분석하고 설명한다. 따라서 디자인 연구에는 반드시 디자인 개념이 선행되어야 한다. 디자인 실천을 대상으로 하는 디자인 연구는 디자인 개념의 체계적 구축을 통해서만 제대로 수행할 수 있다. 정확한 개념 없이 탄탄한 학문이 나올 수 없다. 학문은 개념이라는 벽돌로 쌓아 올린 건물과 다름없기 때문이다. 따라서 디자인 연구를 하기 위해서는 디자인과 관련된 기본 개념을 정확히 이해해야 한다. 이 책은 바로 그런 디자인 연구에 필요한 디자인 개념을 제시하는 것이 목표다.

이 책은 서론과 1부, 2부로 이루어져 있다. 서론「디자인 개념의 인식론적 층위들: 추상, 보편, 역사」는 우리가 사용하는 디자인 개념들이 서로 다른 층위에 놓여 있음을 논증하는 글이다. 그런 점에서 디자인 개념에 대한 메타 분석이라 할 수 있어 다소 난이도가 높다. 오래전에 발표한 글이지만, 이 책의 구성상 필요하다 생각해 실었다.

1부는 디자인 연구를 위한 기본 개념 열 가지를 정의하고 설명한다. 디자인의 '의미'에서부터 '역사'에 이르기까지 선별한 열 가지 개념에 대한 정확한 이해는 디자인 연구의 필수 기초가 되리라고 믿는다. 2부는 한국의 대표적인 디자인 연구서 열 권에 대한 해제다. 이 글을 통해 한국 디자인 연구의 수준을 가늠하고 여러 저자의 다양한 텍스트를 들여다 봄으로써 디자인 개념들이 실제로 어떻게 이해되고 사용되는지 확인해볼 수 있다. 이런 점에서 2부는 1부의 보충이라고 보아도 될 듯싶다. 본

래 1부 원고는 2014년부터 2016년까지 온라인 매거진 《타이포그래피 서울》에, 2부 원고는 2016년 월간 《디자인》에 각각 10회에 걸쳐 연재한 글을 모은 것이다.

　지난 30년 동안 디자인 이론가와 평론가로 활동해오면서 다양한 디자인 담론discourse을 접할 때마다 한국 디자인에 논리적·개념적 기반이 결여되어 있음을 뼈저리게 느꼈다. 그리고 언젠가는 이를 제대로 정리할 필요가 있겠다고 생각했고, 이번 기회에 그 생각의 결실을 내놓게 되었다. 이 책이 한국 디자인 연구를 위한 기초공사가 될 수 있기를 희망한다.

머리말 ⟶ 디자인 연구를 위한 기본 개념과 텍스트의 이해

서론 ⟶ 디자인 개념의 인식론적 층위들: 추상, 보편, 역사

1장 ⟶ 디자인 연구를 위한 개념어 10

서론 → 디자인 개념의 인식론적 층위들: 추상, 보편, 역사

디자인의 개념

디자인이란 무엇인가? 우리가 디자인이라는 말로 나타내고자 하는 것은 무엇인가? 그것은 개념concept이기도 하고 행위designing이기도 하며 산물designed object이기도 하다. 디자인이라는 말은 다른 모든 기호와 마찬가지로 개념의 차원과 지시 대상의 차원을 가진다. 가령 사과라는 명사가 미안하다는 뜻의 사과에 대한 개념과 먹을 수 있는 실제 사과를 둘 다 가리키듯이 말이다. 디자인이라는 말 역시 기호의 일종으로 이중적 성격을 지닌다. 다만 한 가지 다른 점은 디자인의 경우에는 개념의 차원이 지시 대상에 선행한다는 사실이다. 디자인은 사과와 같이 이미 존재하는 대상을 가리키기보다는 '디자이닝'이라는 행위를 통해 (지시)대상을 산출해내는 어떤 것이다. 이는 일차적으로 디자인이 자연물이 아니라 인공물과

추상, 보편, 역사

관련되기 때문이기도 하다. 그러나 디자인은 단지 인공물 자체를 가리키는 것이 아니라 제작이나 존재 방식 그리고 수용의 어떤 측면과 관련되었다는 점에서 특수한 개념이다. 그러므로 그런 관련성을 어떻게 설정하느냐에 따라 디자인의 개념은 물론이고 지시 대상 역시 달라질 수밖에 없다.

결국 문제는 디자인의 개념이다. 많은 디자인 전문서는 각기 나름대로 디자인을 정의내리고자 한다. 우리의 만족 여부와는 상관없이 그 책들에는 디자인의 외연과 내포를 포착하려는 다양한 시도가 담론의 형태로 제시된다. 그러나 개념이 반드시 학문적 작업의 형식 안에서만 존재하지는 않는다. 일상적 담론에서도 디자인은 매우 다양한 방식으로 의미화된다. 특히 현대사회에서 디자인은 소비적 가치와 밀접한 관계를 맺으면서 현대 문화의 동력 일부를 이룬다. 이는 문화 연구나 소비인류학에서 주목하는 성격이기도 하다. 아무튼 더 엄밀한 학문적 맥락에서든 아니면 느슨하고 소박하면서도 역동적인 일상적 상황에서든 디자인이라는 말이 일정한 의미를 띠고 언어화될 때 디자인 담론은 형성된다.

오늘날 디자인이라는 말이 지시하며 그로부터 형성되는 의미망의 외연과 내포를 모두 설명하는 일은 불가능하고 불필요하다. 그러나 디자인을 둘러싼 다양한 담론은 어떤 수준에서든 일정한 디자인 개념을 전제하거나 내포했다. 따라서 개념을 문제 삼는 한, 그런 담론들에 대한 분석은 필수다.

그런데 담론을 분석해 개념을 추출하는 작업 역시 어떤 기준과 분석 도구를 사용하느냐에 따라 다양한 계열을 만들어낸다. 예컨대 담론이 자리하는 장場을 기준으로 이론적, 제도적, 일상적 개념 들로 계열화할 수도 있고, 담지膽智한 가치나 속성을 기준으로 미학적, 산업적, 사회문화적 개념 들로 계열화할 수도 있다. 하지만 디자인 개념의 다의성은 동일한 평면상에서의 차이뿐 아니라 상이한 인식론적 층위에서의 차이까지 포함하기에 중층적이다.

따라서 우리가 디자인 개념을 위상학적 차이까지 포함해 두텁게 인식하고자 한다면 평면적 계열뿐 아니라 역사적으로 발생하고 축적되어온, 더러는 그런 과정에서 배제되거나 무의식으로 치환되면서도 일정하게 오늘

디자인 개념의 인식론적 층위들: 추상, 보편, 역사

날의 디자인 개념과 실천에 상상력과 인식론적 겹을 만들어온 지층들에 대한 탐사가 필요하다.

여러 방식으로 기존의 디자인 사고에 영향을 미친 담론과 개념 그리고 실천 들을 복합적으로 검토해볼 때 대략 추상적, 보편적, 역사적이라는 세 가지 인식론적 층위로 설정 가능할 것이다. 이는 우리가 디자인이라는 개념으로 사고할 수 있는 가장 추상적 차원에서부터 구체적 차원까지의 수직적 계열화라고 할 수 있다. 따라서 기존의 다양한 디자인 담론과 개념, 실천 들은 이런 인식론적 층위들에 의해 개념적 위상과 스펙트럼이 더욱 분명히 파악될 수 있을 것이다.

한 가지 지적할 점은 이런 접근은 어디까지나 디자인에 대한 서로 다른 인식론적 층위를 개념화한 것이지 역사적 발전 모델이 아니라는 점이다. 인식의 도정을 역사적 발전 단계와 일치시키려는 욕망은 언제나 우리를 헤겔식의 역사 철학으로 인도한다. 설사 이 세 가지 인식 모델의 어떤 측면들이 디자인의 역사적 발전 과정과 상응하는 유사성을 보여준다 해도 그것은 역사적 합목적성에 따라 배열된 것이 아니다. 디자인의 역사적 발전 과

정에 대한 고찰은 오히려 역사의 불균등성에 주목하는 계보학적 접근을 통해 맨 마지막에 다루어져야 한다.

추상적 개념: 비가시적 디자인

우리가 디자인에 대해 사고할 수 있는 가장 추상적 차원은 비가시적인 것이며 그것이 디자인의 형이상학을 구성할 수 있다. 디자인의 비가시적 차원에 관해 이야기할 때 가장 먼저 떠올려볼 만한 예는 중국 노자의 『도덕경道德經』에 나오는 구절이 아닐까? 그릇의 쓸모는 바로 가운데의 비어 있음無에 있고, 수레바퀴의 쓸모는 바큇살이 모이는 바퀴 통의 공간無에 있다▮는 내용이다. 이는 모든 보이는 것이 실은 보이지 않는 것에서부터 생겨난다는 이치를 통찰하게 한다는 점에서 단연 모든 디자인 사유의 맨 첫머리에 새겨져야 할 아포리즘aphorism일지 모른다. 한편 고대 그리스 철학자 플라톤Platon의 이데아론 역

▮ "三十輻共一轂 當其無 有車之用 埏埴以爲器 當其無 有器之用", 노자, 도덕경, 11장.

디자인 개념의 인식론적 층위들:

시 비가시적 디자인 사유의 한 기원으로 여겨질 수 있다. 하지만 형상과 물질의 위계적 관계에 대한 그의 지론은 노자보다 훨씬 조형적 성격을 띤다고 할 수 있겠다.

디자인의 보이지 않는 차원에 대한 관심은 결코 2000년 전 노자만의 것이 아니다. 놀랍게도 우리는 모던 디자인modern design의 전설인 바우하우스Bauhaus에서도 동일한 사유를 발견한다. 바우하우스의 학생이자 교수였던 마르셀 브로이어Marcel Breuer는 1926년 계간지《바우하우스Bauhaus》[II]에서 의자 디자인의 진화進化에 대한 견해를 표명했다. 거기에서 그는 의자가 진화를 거듭해나간다면 최종적으로는 다리나 좌판과 같은 물질적 구조가 완전히 사라지고 인간은 공기 의자에 앉게 될 것이라는 상상력을 과감히 펼쳤다. 모던 디자인의 유토피아적 시선은 즉물주의를 넘어 물질조차도 초월하고자 했던

[II] 잡지《바우하우스》는 바우하우스에서 1926년부터 1928년까지 펴낸 계간지로, 현대적 개념의 잡지를 실현하기 위한 발판이 되었으며 바우하우스 디자인의 상징이라 할 수 있는 신 타이포그래피의 표본이기도 했다. 잡지는 바우하우스 초기 학장이었던 발터 그로피우스Walter Gropius와 주변 인물들 그리고 이들의 활동상을 담아낸 전방위 예술 잡지였다.

것인가. 이는 마치 팝 아트pop art의 이미지 유희에 넌더리를 내면서 미술의 물질성을 확인하고자 했던 미니멀 아트minimal art가 바로 뒤이어 개념미술conceptual art에 자리를 넘겨준 것과도 과정이 유사하다. 그러나 브로이어가 기계 시대라는 틀 안에서 물질의 한계를 사유했다면, 오늘날 전자 시대는 물질과 비물질, 가시성과 비가시성의 관계에 대한 인식이 곧 디자인 가능성의 조건을 이룬다고 해야 하지 않을까? 디자인의 보이지 않는 차원에 대한 관심이 최근 소프트 테크놀러지의 지속적 발전과 관련해 진지하게 제기되고 있다.[1]

한편 디자인의 추상적, 비가시적 개념을 반드시 물질이나 형상성의 차원에서만 고찰할 수 있는 것은 아니다. 이는 어쩌면 인간의 노동 과정에 내재해 있는 어떤 속성으로서 다음과 같은 공학적 모델에 의해 더 정형화된 방식으로 설명할 수 있다. 즉 인간의 모든 노동이나 활동은 계획과 실행(또는 생산), 결과(또는 산물)라는 세 단계

[1] Claudia Donà, John Thackara(ed.), 「Invisible Design」 『Design After Modernism』, Thames & Hudson, 1988.

디자인 개념의 인식론적 층위들:

추상, 보편, 역사

과정으로 분절할 수 있다는 것이다. 이때 첫 번째 단계에 해당하는 계획 또는 고안이라는 개념이 추상적 의미(사전적 의미이기도 하다)에서의 디자인이다. 물론 이런 추상적 의미는 개념적으로 분절되어 있으며 인간의 가시적, 비가시적인 모든 노동과 활동 과정에 포함되어 있다. 이런 디자인 개념을 인간적 능력의 특수성으로 정확히 파악한 사람은 다름 아닌 독일 경제학자이자 철학자 카를 마르크스Karl Marx였다.

꿀벌은 어떤 인간 건축가보다도 뛰어난 집을 짓는다. 그러나 비록 가장 열등한 건축가일지라도 꿀벌보다 나은 것은 그가 집을 짓기 전에 이미 머릿속에서 짓기 때문이다. 노동 과정이 끝날 때는 시작할 때 이미 노동자의 관념 속에 존재해 있었던 결과가 나오는 것이다.

Karl Marx, 『Das Capital vol. I』, Penguin Books, 1976, pp.283-284.

비록 마르크스가 건축이라는 조형적 행위에 비유해 설명했지만, 이때 핵심은 조형이 아닌 정신 작용이다. 마르크스는 인간이 실행 이전에 두뇌를 사용해 계획한다는

추상적 개념:
비가시적 디자인

사실, 즉 디자인한다는 것 때문에 인간의 존재를 다른 동물보다 우월하다고 본다. 마르크스의 인간은 디자인하는 인간이다(그의 역사 철학에서 최고의 궁극적 디자인이 무엇이었는지는 말할 필요가 없을 것이다). 이는 분명 유물론자인 마르크스에게서 엿보이는 헤겔적 관념론의 흔적일 수도 있다. 하지만 우리가 디자인의 가장 본원적 의미를 탐구하고자 할 때 반드시 떠올려야 할 대목이다.

그러나 이는 가장 높은 수준으로 추상화된 개념이다. 그만큼 이런 디자인 개념은 인간 활동의 모든 영역을 의미의 장으로 삼는다. 따라서 신화, 역사 철학, 정치, 예술 창조에서부터 생산 노동과 일상 행위 등 모든 것과 관련되지만, 또한 그 어느 것과도 직접 관련되지 않는다. 추상적 의미에서의 디자인은 대상에 의해 주어지는 것이 아니라 오로지 기획이라는 의식의 지향성intentionality 안에서만 자리를 잡는다.

그런데 가끔 이런 개념이 대단히 생생한 수사학적 상상력에 힘입어 사람들에게 가장 매력적인 정의로 받아들여지기도 한다. 이는 사실 놀라운 일이 아니다. 이 같은 정의는 수사학을 통해 추상성을 총체성으로 변환해

디자인 개념의 인식론적 층위들:

내는 힘에 의존하기 때문이다. 우리는 미국 디자이너이
자 교육자 빅터 파파넥Victor Papanek의 정의를 통해 그 의
지를 확인할 수 있다.

모든 사람은 디자이너다. 거의 모든 시대마다 우리가
행하는 모든 것이 디자인이다. 디자인은 모든 인간 활
동의 기초다. 욕구하고 예측 가능한 결과를 향한 모든
행위의 계획과 조직이 디자인 과정을 구성한다. (중략)
디자인은 서사시를 지으며 벽화를 완성하고 걸작을 그
려내며 협주곡을 작곡한다. 그러나 디자인은 또한 책상
서랍을 깨끗이 하고 재정리하며 젖니 때문에 턱뼈 속에
묻힌 새 치아를 드러내고 사과 파이를 구우며 야구 게
임의 편을 가르고 어린이를 교육한다. (중략) 디자인은
의미 있는 질서를 부여하려는 의식적 노력이다.

빅터 파파넥 지음, 현용순 외 옮김,
『인간을 위한 디자인Design for the Real World』, 미진사, 1986, 15쪽.

파파넥의 주장은 확실히 감동적이다. 그는 소비사회에
서 제도화된 현대 디자인의 타락한(?) 현실을 비판하고

문명론적 상상력을 통해 디자인의 지평을 삶의 모든 차원으로 확장하라고 역설하기 때문이다. 그러나 파파넥이 말하는 총체성은 상상력에 의존한 무차별적, 무매개적 총체성이다. 따라서 현대 디자인의 파편화된 현실과 만나지 못하는 유토피아적 비전으로 향할 수밖에 없다.

오히려 현실은 그런 디자인의 이상적 가능태로서의 총체성이 자본주의의 역사적 운동 과정에서 하나의 소외된 과정으로 분절되고 축소되고 변형되었음을 증언한다. 오늘날 자본주의적 생산 양식은 구상과 실행의 분리라는 일반적 메커니즘으로 지배된다. 르네상스 이후 서구의 근대 문명은 한편으로는 직접적 생산 노동에서의 분업화를, 다른 한편에서는 정신노동과 육체노동 그리고 예술과 기술의 분리라는 상부 구조에서의 분업화를 촉진했다. 그 결과 디자인은 육체노동을 규율하는 정신노동, 실행을 관리하는 구상과 동일한 선상에서 제도적으로 정착되었다.

따라서 오늘날 경험적 디자인은 추상적 개념만으로는 결코 설명될 수 없다. 추상적 개념만으로 설명될 때 디자인 개념은 탈역사화되고 관념화되기 때문이다. 현재 우

디자인 개념의 인식론적 층위들:

추상, 보편, 역사

리가 경험하는 디자인은 역사적인 것이며 사회적으로 복잡하게 매개되어 있다. 그러나 이런 지적을 곧 디자인의 추상적 개념이 무의미하다거나 부정해야 한다는 주장으로 받아들여서는 안 된다. 추상적 개념은 우리의 디자인 사유에서 가장 높은 수준의 인식론적 층위를 구성하며, 경험적 디자인 개념들의 참조점이자 상상력의 근원적 지평으로서 언제나 열려 있어야 할 어떤 영역이기 때문이다.

▌오늘날 디자인의 어원은 르네상스 시대의 라틴어 '디세뇨disegno'다. 이 말은 당시 장인 기술로서 육체노동의 영역에 속한 '기계적 기술mechanic art'로부터 분리되어 정신노동인 인문학liberal art으로 상승한 건축, 조각, 회화의 공통된 원리로 간주했다. 즉 당시 디자인이라는 말이 서구 최초의 통합된 미술 명칭arti del disegno으로 사용된 것은 오늘날 보자면 아이러니할 수도 있다. 근대에 이르러 디자인은 전통적 장인 노동에서 제작의 차원을 제외한 조형적 계획만을 일컫게 되었다. 이는 바로 근대의 분업화 원리에서 실행과 구분되는 구상의 영역에 속한다고 할 수 있다.

보편적 개념: 도구론과 인류학적 지평

추상적 디자인 개념의 우주를 인간이라는 구체적 보편의 세계로 전이할 때, 보편적 디자인 개념은 생성된다. 따라서 이 개념은 디자인을 구체적인 인간 활동의 한 유형으로 보기 때문에 추상적 개념에서의 비가시적 차원이나 과정적 성격에서 벗어난다. 또한 그것을 무차별적 대상이 아니라 제작적 차원으로 한정하기에 더 구체화한다고 할 수 있다. 그러나 디자인을 인간이라는 유적類的 존재의 보편적 활동으로 인식한다는 점에서 여전히 일정한 추상 수준을 견지한다.

> 인간은 도구 제작자이기 이전에 아마도 이미지 제작자요, 언어 제작자요, 꿈꾸는 자요, 예술가였을 것이다. 여하튼 대부분의 역사를 통해 볼 때, 인간의 우수한 기능을 적시해준 것은 도구가 아니라 상징이었다. 이 두 가지 선물이 필연적으로 함께 발전해온 것은 의심할 바 없다.
>
> 루이스 멈포드 지음, 김문환 옮김, 「예술과 기술Art and Technics」, 을유문화사, 1981, 48-49쪽.

디자인 개념의 인식론적 층위들: 추상, 보편, 역사

미국 철학자 루이스 멈퍼드Lewis Mumford의 이 말은 결코 도구의 의미를 폄하하는 주장이 아니다. 멈퍼드는 상징과 도구라는 개념을 통해 인간 능력의 비가시적 차원과 가시적 차원을 연결하면서 인간의 창조물로서의 도구에 대한 깊은 통찰을 보여준다. 그런 점에서 멈퍼드의 논의는 우리가 보편적 디자인 개념을 설정하는 데 하나의 실마리를 제공해준다.

이제 디자인은 인류 문화에서 보편적으로 발견되는 환경 형성이나 도구 제작의 차원에서 설명된다. 따라서 이런 인식 모델에서 준거가 되는 인간은 공작인homo faber이며, 디자인론은 주로 도구론道具論이나 물질문화 material culture 인류학의 형태로 전개된다. 여기에는 분명 인간이 도구를 사용해 자연을 변형하고 문명을 창조하는 존재이며, 이와 같은 인간 활동이야말로 문명의 중요한 부분을 이룬다는 인식이 바탕을 이룬다.

사실 이런 사고방식의 원형은 이미 고대 신화에 풍부하게 간직되어 있다. 고대 그리스에서 원래 장인을 의미하는 데미우르고스demiurgos를 플라톤은 어떤 맥락에서 세계를 창조한 조물주로까지 승격했다. 여기에는 분명

도구론과 인류학적 지평

세계 제작world making이라는 관념이 스며 있다. 또한 대장장이의 신 헤파이스토스Hephaestus가 그의 재주로 미의 여신 아프로디테Aphrodite를 아내로 맞이하는 대목에서는 기술과 미美의 행복한 결합이라는 고대적 원형을 쉽게 찾아볼 수 있다.

그러나 신화적 설명을 벗어나는 지점에서 인류학은 도구의 기원이나 상징적 차원 등에 대한 해석을 시도한다. 구조주의 인류학은 도구에 내재된 상징적 차원을 해독함으로써 문화의 기본 매트릭스를 밝혀냈다. 그러나 실제 디자인의 역사에서 인류학은 이따금 기원의 신화를 거머쥐어 디자인의 정당성을 획득하려는 이들에게 탐문의 장소가 되기도 한다. 예컨대 서양 건축사에서는 건축의 역사적 원형이 무엇인가에 관한 논쟁이 고대 그리스 이후 로마 건축가 비트루비우스Vitruvius, 18세기 건축 이론가 마르크 앙투안 로지에Marc Antoine Laugier 그리고 20세기 초의 건축사가 존 서머슨John Summerson에 이르기까지 오랫동안 이어져 왔다. 이는 기원의 신화가 단지 인류학적 지식의 차원으로 끝나지 않고, 각기 당대의 건축적 이상과 관련해 일정한 실천적 효과를 발휘했다

디자인 개념의 인식론적 층위들:

는 점에서 시사하는 바가 있다. 사실 기원의 신화가 생산하는 이데올로기적 효과는 간단히 부정하기 어렵다. 전통이 뿌리채 잘려 나간 우리 사회만 보더라도 여전히 조형의 정당성을 동시대성이 아닌 기원의 신화에서 찾고자 하는 강박관념에서 자유롭지 못하기 때문이다.

전통적 인류학이 주로 원시사회를 연구 대상으로 삼았다고 해서 언제나 도구론에서 원시인의 돌도끼나 오두막만을 연상할 필요는 없다. 오히려 미국 영화감독 스탠리 큐브릭Stanley Kubrick의 영화 〈2001 스페이스 오디세이2001: A Space Odyssey〉에서처럼 인류학적 사유의 지평은 우주론적 시간 속에서 더욱 빛을 발할지도 모른다. 가장 현대적인 문명론을 제시했다고 알려진 캐나다 평론가 마셜 매클루언Marshall McLuhan에게서도 우리는 여전히 도구론적 사고방식을 발견한다. 매클루언은 명성만큼이나 잘못 알려진 면도 적지 않다. 사실 그의 커뮤니케이션 이론은 도구론의 변형에 지나지 않는다고 해도 과언이 아니다. 이는 그가 쓴 책『미디어의 이해 Understanding Media』의 부제가 '인간의 확장The Extensions of Man'이라는 점에서도 짐작할 수 있다. 매클루언이 미

디어라는 말로 지칭하는 것은 신문, 잡지, 텔레비전 등 오늘날 우리가 통념적으로 사용하는 좁은 의미의 통신 미디어만은 아니다. 의복, 필기구, 전화 등 이른바 우리가 도구라고 부르는 것을 모두 포괄하며, 이를 곧 피부의 확장, 손의 확장, 목소리의 확장이라는 관점에서 일종의 도구로 본다. 그런 점에서 우리는 매클루언을 대표적인 현대의 도구론자라고 부를 수 있을 것이다. 매클루언이 현대의 텔레비전을 고대 부족사회의 북에 비유하며 텔레비전이 새로운 현대의 부족사회를 가져올 것이라고 예언하는 대목에서 우리는 그의 인류학적 상상력의 단면을 엿볼 수 있다. 과연 그의 문명적 예언들이 들어맞는가 아닌가 하는 문제를 떠나, 적어도 매클루언에 이르러 도구론이 가장 현대적인 감각의 문명론적 인식의 지평을 획득했다는 사실은 분명하다.

이외에도 도구에 관해 매우 독특한 입론을 전개하는 인물로 일본의 저명한 산업 디자이너 에쿠안 겐지榮久庵憲司가 있다.[1] 그는 아예 '도구올로지doguology'라는 말을 만들어내기까지 했는데, 그의 도구론은 일본 특유의 선불교 사상에 기반해 인류학이라기보다는 도구의 형이상

학적 윤리학에 가깝다고 할 수 있다. 그리고 어떤 면에서
는 일본 민예 연구가 야나기 무네요시柳宗悅의 전통이 엿
보이기도 한다.[II]

　도구론이나 물질문화론에 근거한 디자인 개념은 인간
이 노동을 통해 대상 세계를 변형하며 상징이나 도구, 의
례 등의 작용으로 문화적 질서를 만들어가는 과정을 설
명한다는 점에서 분명 보편적 의미를 가진다고 할 수 있
다. 물론 이런 접근들이 모든 인간 사회와 문화 현상을
어떤 보편성의 차원으로 환원하지는 않는다. 인류학은
어디까지나 '보편성 속의 특수성'을 추구하며, 사회들은
저마다 다른 구조를 통해 상이한 문화를 만들어내기 때
문이다. 따라서 문화에 대한 통시적, 공시적 접근은 필수
다. 인류학적 관점에서 볼 때 현대 디자인은 현대사회의
생산과 소비의 순환 구조 안에서 관찰 가능한 도구의 존
재 방식이며, 그런 점에서 최근 문화 연구나 소비인류학

I　에쿠앙 겐지 지음, 김희덕 옮김, 『도구와의 대화道具考』, 한국디자인포
장센터, 1979.

II　민예론民藝論을 통해 '귀족적 공예'보다 '민중적 공예(민예)'를 더 우위
에 놓는 야나기 무네요시와 에쿠안 겐지는 상통하는 면이 있다.

의 연구 대상이 되었다. 보편적 디자인 개념은 디자인을 인류 문화라고 하는 거시적 지평 위에서 인식하고 성찰하게 만든다는 점에서 의의가 있다. 특히 세기말과 문명의 전환이 논의되는 오늘날, 이와 같은 접근은 더욱 요청되는지도 모른다.

역사적 개념: 계보학과 역사의 불균등성

원래 인간 활동의 한 과정을 의미하던 디자인이라는 말이 오늘날 조형적 활동과 관련해 특정한 의미를 획득하게 된 이유는 오로지 역사적인 것이다. 이는 곧 디자인이라는 개념이 역사적 과정을 통해 구체적 실체로 형성되어 왔고 그러면서 디자인 자체가 특정한 지식으로 생산되었음을 의미한다. 따라서 디자인에 대한 역사적 개념은, 추상적이거나 보편적 개념 들이 디자인을 비가시적 과정 또는 인류학적 보편성 안에서 구성하고자 한 데 반해 그 발생과 변화를 모두 역사적 운동으로 보는 관점이다. 다음 인용문은 디자인이 역사적으로 등장하게 된 근거를 명확하게 지적한다.

추상, 보편, 역사

디자인 개념의 인식론적 층위들:

디자인이 과거의 물건 제작과 뚜렷하게 다른 점이라면, 과거에는 거의 도구에 포함되어 있었던 기능을 의식적인 디자인의 논리로 끄집어낸 데 있다. 결국 산업사회, 특히 20세기에 발생한 기능주의 디자인은 현실의 문화를 단순히 수용하는 것이 아닌, 18세기 말의 산업혁명 이후 생산주의로 방향을 잡은 지적 활동의 한 유형이었다.

다키 고지多木浩二 지음, 최 범 옮김, 「근대 디자인의 기호학적 해석」, 월간 《디자인》, 1988년 3월호, 108쪽.

이른바 기능주의를 축으로 한 모던 디자인이 과거의 공예적 생산 행위와의 단절을 통해 발생했고, 이를 기준으로 디자인이라는 실천 형태가 역사적으로 구성된 것은 분명하다. 그러므로 디자인의 역사적 개념은 추상적 또는 보편적 개념에서 하나의 잠재태나 보편성으로 존재하던 것이 시간 속에서 구체적으로 현상하는 것을 포착한다. 즉 비가시적이며 과정적 성격으로서의 디자인이 일정한 역사적 단계에서는 객관적으로 가시화되며 그 도구적 성격 또한 산업사회의 생산과 소비라는 시스템과 관련해 배치될 때 역사적 개념이 성립된다.

그러면 20세기에 등장한 모던 디자인이야말로 역사적 개념의 문턱이며, 오늘날 우리가 경험하는 디자인의 모든 현실태가 거슬러 올라가 조회해야 할 단일한 기원인가? 이는 곧 모던 디자인이 과거와의 단절을 통해 발생하게 되는 과정과 그 이후의 역사적 전개 과정이 과연 동질적인 연속성을 이루는가에 관한 물음이다. 역사적 관점을 택함으로써 우리는 불가피하게 상대적이고 서로 경합하는 해석의 세계에 발을 디디게 된다. 이는 하나의 역사적 사실을 우리가 어떻게 인식하고 받아들이며 정당화하는가와 관련된 일련의 물음을 제기하는 것이다. 20세기의 모던 디자인은 분명 19세기와는 다른 사회적, 기술적 조건과 미학적 신념에 기반해 등장했다. 그러나 그런 조건들이 바로 디자인의 역사적 개념을 성립하는 것은 아니다. 하나의 역사적 현실을 개념화하는 것은 역사적 인식과 기술記述을 필요로 한다. 그리고 이를 통해 역사적 사실들은 역사화된다.

역사적 사실들은 결코 그 자체가 말하는 방식으로 역사화되지는 않는다. "역사적 사실 그 자체로 하여금 말하게 하라."라는 독일 역사가 레오폴트 폰 랑케Leopold von

디자인 개념의 인식론적 층위들:

Ranke류의 역사주의적 명제는 오늘날 받아들여질 수 없다. 역사는 반드시 해석과 구성의 과정을 거쳐야 우리에게 나타날 수 있기 때문이다. 따라서 디자인의 역사는 학문으로서 디자인사의 성립에 의존한다.[1] 실제의 역사로서 디자인의 역사는 학문으로서의 디자인사가 가능하기 위한 객관적 조건이다. 또한 학문으로서의 디자인사는 디자인에 대한 역사적 개념이 존재하기 위한 담론적 조건이다. 따라서 디자인의 역사란 디자인사가 일정한 시점에서 디자인이라는 개념을 역사적 지평에 투사해 재구성한 산물이다. 사실 모던 디자인을 기원으로 하는 디자인사는 영국 미술사가 니콜라우스 페브스너Nikolaus Pevsner가 1936년에 쓴 『모던 디자인의 선구자들Pioneers of the Modern Movement』에 의해 성립되었다.[2] 이 책의 부제 '윌리엄 모리스에서 발터 그로피우스까지From William

[1] 영국 디자인사가 존 A. 워커John A. Walker는 '디자인의 역사the history of design'와 '디자인사design history'를 구별한다. '디자인의 역사'는 사실로서의 역사를 가리키며 '디자인사'는 디자인을 대상으로 한 학문을 의미한다. ──→ 존 워커, 정진국 옮김, 『디자인의 역사Design history and the History of Design』, 까치, 1995.

계보학과 역사의 불균등성

Morris to Walter Gropius'에서 알 수 있듯이, 페브스너는 영국 공예가 윌리엄 모리스William Morris를 기원으로 하고 독일 건축가 발터 그로피우스에서 정점에 도달하는 하나의 역사를 만들어내며 모던 디자인의 계보를 처음 확립했다. 이후 디자인사는 일단 페브스너에 의해 정초된 모던 디자인의 정통사에 대한 수용과 수정, 비판이라는 과정을 통해 전개되었다고 해도 과언이 아니다.**ᴵᴵ**

페브스너의 디자인사에 대한 비판은 대체로 다음과 같은 두 가지 문제를 제기한다. 하나는 20세기의 새로운 산업 문명에 보편적 형식을 부여하고자 했던 모던 디자인의 선구자로서 기계를 부정하고 중세를 동경했던 윌리엄 모리스로 삼은 것은 모순이라는 지적이다. 더 본질적 측면을 이루는 또 하나의 비판은 디자인을 '시대정신

ᴵᴵ 니콜라우스 페브스너 지음, 권재식 외 옮김, 『모던 디자인의 선구자들』, 비즈앤비즈, 2013.

ᴵᴵᴵ 페브스너의 저작에 대한 최초의 본격적인 비판은 영국 건축사가 데이비드 왓킨David Watkin에 의해 제기되었다. —— 데이비드 와트킨 지음, 장성수 옮김, 『윤리성과 건축Morality and Architecture』, 태림문화사, 1988., 원저는 1977년 출간되었다.

Zeitgeist'이라는 관점에서 해석하는 것이 지나치게 관념적이라는 것이다. 사실 독일 고전주의 미술사의 전통을 계승한 페브스너는 모던 디자인 운동을 시대정신이라는 이념으로 번역해냈기 때문에 모리스의 실천적 모순은 그다지 문제가 되지 않았으며, 모던 디자인 발생의 객관적 조건들 역시 시대정신의 작용으로 이해되었다.

그러나 디자인의 역사적 개념의 핵심은 페브스너의 텍스트를 축으로 전개해온 모던 디자인의 역사에 대한 논쟁과는 층위를 달리하는 더욱 근본적인 인식론적 문제를 제기한다는 점에 있다. 즉 디자인의 역사적 개념의 구성 자체에 관한 인식론적 문제다. 다시 말해 어쩌면 디자인의 역사는 기원을 어떻게 설정하든 간에 동질적이고 단일한 역사를 이룬다기보다는 오히려 이질적이고 단절적인 계보학적 역사를 구성한다고 보아야 하지 않을까 하는 점이다.

역사에는 두 종류가 있다. 하나는 친숙한 것이고 다른 하나는 낯선 것이다. 친숙한 역사란 하나의 기원으로부터 뻗어 나와 현재를 거쳐 미래로 이어지는 동질적이고 목적론적인 역사관과 기술을 말한다. 그에 반해 낯선 역

사는 역사가 동질적이지 않고 이질적이며 불균등하다는 사실을 드러낸다. 과연 역사는 친숙한 것일까, 낯선 것일까? 도대체 우리는 역사가 우리에게 무엇으로 존재하기를 원하는 것일까? 낯선 역사는 독일 철학자 프리드리히 니체Friedrich Wilhelm Nietzsche와 프랑스 철학자 미셸 푸코Michel Foucault의 계보학적 방법으로 잘 알려져 있다. 원래 니체에게서 연원하는 계보학genealogy은 역사가 기원을 이루는 과거의 한 시점으로부터 가지런히 내려오지 않고 현재를 기준으로 그 기원을 거슬러 올라가는 역방향의 역사다. 따라서 현재의 역사로서 계보학적 역사는 언제나 우리의 생각보다 훨씬 짧고 가까운 것으로서의 역사다. 전체로서의 역사는 한때 현재였던 과거의 역사와 과거가 되어버린 현재의 역사 사이에 깊은 단절이 드리워진 불투명한 시간대를 이룬다. 고로 계보학은 역사의 요철화凹凸化▌를 요구한다.

계보학적 관점에서 볼 때 디자인의 역사'들'은 결코 단일한 기원을 갖지 않으며 서로 단절된 패러다임들의 교체로 나타난다. 따라서 모던 디자인은 현대 디자인▐▐의 기원이 아니며 오히려 오늘날 디자인의 존재 방식과

디자인 개념의 인식론적 층위들:

추상, 내면, 상상

는 이질적인 낯선 어떤 것으로 역사 속에 배열된다. 모던 디자인이 현대 디자인의 기원으로 간주된다면 그것은 오로지 이데올로기적으로 이용될 때뿐이다. 그러면 우리는 디자인의 역사에서 어떤 단층들을 발견하게 되는가?

먼저 형식적 방법의 하나로 어원을 추적해볼 때 우리는 기묘한 기원과 만난다. 즉 디자인이라는 말의 어원은 르네상스 시대의 '디세뇨disegno'다. 그러나 당시의 디세뇨는 개념적으로 볼 때 오늘날 미술의 기원이 되며, 오히려 오늘날 디자인의 선先 형태라고 볼 수 있는 공예와 장

▌ "요철화란 울퉁불퉁하게 만드는 것을 말한다. 이는 어떤 목적론적 체계에 따라 매끈하게 연결되어 있는 선을 다시 울퉁불퉁하게 만드는 것을 의미한다. 예컨대 프랑스의 철학사가인 마르샬 게루는 철학사를 요철화했다. 즉 그는 데카르트로부터 헤겔에 이르기까지의 철학사를 마치 데카르트라는 꽃봉오리가 헤겔이라는 꽃으로 만개해가는 과정이거나 한 듯이 기술하는 것을 비판하고, 각 철학자들의 환원불가능한 특이성에 따라 기술함으로써 데카르트에서 헤겔로 매끈하게 이어져 있던 철학사의 곡선을 다시 요철화한 것이다." ──→ 미셸 푸코 지음, 이정우 편역, 『담론의 질서L'ordre du Discours』, 새길, 1993, 168쪽.

▌▌ 여기서 말하는 현대 디자인은 모던 디자인과는 달리 역사적 개념이 아니라 단지 현재의 경험적 디자인, 즉 동시대 디자인contemporary design이라는 의미로 쓴다.

계보학과 역사의 불균등성

식미술은 미술(디세뇨)의 타자他者로 규정되었다. 당시 디세뇨는 르네상스의 인문주의 운동 과정에서 인문학 liberal arts으로 상승한 미술, 즉 건축, 조각, 회화의 공통된 조형 원리로 간주되었으며 서구 최초의 통합된 조형예술 개념이었다.[1] 그러므로 디세뇨는 오늘날 디자인의 어원적 기원이지만, 개념적으로는 배신한다. 르네상스 시대의 디세뇨와 장인의 기술 그리고 18-19세기의 순수미술fine art과 응용미술applied art이라는 차별적 위계질서를 철폐하는 대신에 독자적 조형 언어와 문화적 의미를 담지하면서 탄생한 것이 이른바 모던 디자인이었다.

　모던 디자인은 이념적으로는 윌리엄 모리스의 예술의 민주화와 생활화 사상, 기술적으로는 근대적 기술과 생산 방식 그리고 미학적으로는 20세기 초 현대미술의 혁명을 기반으로 등장한다. 따라서 모던 디자인은 1900년대에서 1930년대에 걸친 서구 문화의 아방가르드 시기에 가능했던 디자인의 존재 방식이다. 그렇기 때문에 기

[1]　르네상스 시대의 미술(디세뇨)의 탄생에 관해서는 다음을 참조할 것.
──→ 안소니 블런트Anthony Blunt 지음, 조향순 옮김, 『이탈리아 르네상스 미술론Artistic Theory in Italy』, 미진사, 1990.

본적으로 자본주의 생산 양식에 동화되어 있는 현대 디자인과는 동질적이기보다는 이질적이다. 모던 디자인을 가능하게 했던 근대성의 조건[1]들은 1930년대에 이르러 소멸하며 이제 자본주의 생산 양식에 동화된 새로운 디자인이 본격적으로 모습을 드러낸다.

이미 알다시피 현대 디자인은 1920년대 말 불황을 타개하기 위한 수단으로 미국에서 탄생했다. 이제 디자인은 소비를 유도하고 자본의 순환을 촉진하기 위한 소비자 공학의 일종으로 스타일링styling을 주된 조형 문법으로 삼는다. 따라서 오늘날 우리가 경험하는 디자인의 현상 형태와 모던 디자인 사이에는 깊은 단층이 있다. 모던 디자인이 하나의 원리에 기반해 합리적으로 세계를 조형하고자 한 구축적 태도였다면, 현대 디자인은 자본주의의 생산과 소비 시스템 안에서 작동하는 순환적 실천

[1] 근대성의 조건에 대해서는 많은 논의가 있다. 특히 영국 역사학자 페리 앤더슨Perry Anderson은 구체적이고 역사적인 맥락에서 이해할 것을 주장한다. 그는 모더니즘이 귀족주의적 전통, 기계 시대의 활력, 사회혁명에 대한 기대라고 하는 세 가지 요소의 과잉결정된 산물이라고 본다. ──→ 페리 앤더슨 지음, 김영희 외 옮김, 「근대성과 혁명Modernity and Revolution」《창작과 비평》, 제80호, 1993.

이다. 그럼에도 오늘날 윌리엄 모리스와 바우하우스를 기원으로 간주하도록 기술된 디자인사 책들은 디자인 실천의 역사적 연속성이라는 미명하에 일종의 기만을 제공하는 것과 다름없다.

계보학적 방법에 의한 디자인의 역사는 디자인을 하나의 자율적 역사로 만들어 결과적으로 역사 바깥으로 밀어내는 대신, 복합적 역사의 장에 위치시켜 진정으로 역사화하고자 한다.

계보학은 유래를 탐구하면서 이전에는 불변의 것이라고 간주되었던 것들을 뒤흔들고, 동질적이라고 생각되었던 것들의 이질성을 드러내고자 한다. 또한 계보학은 발생의 순간을 주목한다. 왜냐하면 발생의 순간에 출현하는 다양한 힘들의 뒤얽힘을 분석함으로써 당연시되어온 가치들을 의문에 붙이려고 하기 때문이다.

서울사회과학연구소 지음, 『근대성의 경계를 찾아서』,
중원문화, 2012, 22쪽.

결국 계보학적 관점에 따르면 디자인의 역사는 결코 단일한 통로도, 역사 철학도, 역사적 소실점도 가지지 않는

디자인 개념의 인식론적 층위들:

다. 디자인의 역사가 우리에게 알려주는 것은 디자인이라는 통합된 고유한 실천 영역의 역사가 존재하는 것이아니라, 이질적이고 불균등한 역사 속에서 어떤 사회적배치와 효과로 우연히 발생했다가 사라지는 디자인의개념만이 존재한다는 사실이다. 그러나 역사의 투명함보다는 불투명함을, 하나의 역사보다는 다수의 역사를보여줌으로써 계보학적 역사 개념이 진정 우리에게 가르쳐주는 것은 과거가 아니라 바로 현재를 역사적으로사유할 수 있게 한다는 점이다.

이 글은 월간 《디자인네트》 1999년 9월호 별책부록인
『디자인과 지식』에 실린 것이다.

1장 디자인 연구를 위한 개념어 10

디자인 연구는 디자인 실천을 대상으로 하는 학문이다. 디자인 연구에 선행되어야 할 것은 디자인 개념에 대한 정확한 이해다. 정확한 개념 없이 탄탄한 학문이 나올 수 없다. 효율적인 디자인 연구는 디자인 개념의 체계적 구축을 통해서만 제대로 수행될 수 있다. 학문은 개념이라는 벽돌로 쌓아 올린 건물과 다름없기 때문이다. 1장에서는 디자인 연구를 위한 필수 개념어 열 가지를 제시한다.

디자인 의미 Meaning of Design

디자인의 용법

오늘날 디자인이라는 말은 다양한 맥락에서 사용되며 대체로 세 가지 맥락으로 구별할 수 있다. 첫째는 디자인이라는 말의 본래적이고 일차적 의미로 의도, 계획, 구상 등을 가리키는 것이다. 이 경우 디자인은 인간의 의식이나 행위에 내재해 있는 속성으로 비가시적이며, 미래 디자인, 국가 디자인 등이 여기에 해당한다. 이런 디자인 개념은 오늘날 지배적이지 않지만, 현재 사용하는 디자인의 개념이 이따금 되돌아가서 비추어보는 참조점과 같은 역할을 한다. 둘째는 근대에 들어와 정착된 조형적 의미로, 이것이 가장 지배적이다. 이때 디자인은 근대적 생산 과정에서의 조형적 결정을 가리키며 시각 디자인, 산업 디자인, 공간 디자인 등이 여기에 속한다. 셋째는 사회적으로 확장되고 부풀려진 의미로, 매우 모호

하면서 무언가 세련되고 고급스러운 이미지를 주기 위해 사용된다. 심지어 디자인 교회나 디자이너 호텔이라는 식의 용례도 보이는데, 이때 디자인은 그저 장식적 의미에 불과하다. 하지만 이도 절대 무시할 수 없는 디자인 개념의 현실적 존재 양태다. 이 세 가지 의미 맥락을 영국 문화 비평가 레이먼드 윌리엄스Raymond Williams가 제창한 '문화의 중층적 구조에 대한 구분'에 적용하면, 첫 번째 개념은 '잔여적인 것the residual', 두 번째 개념은 '지배적인 것the dominant', 세 번째 개념은 '부상하는 것the emergent'이라 할 수 있다.

위에서 나온 디자인의 첫 번째 의미로 의도, 계획, 구상 등을 뜻하는 비가시적 개념은 말 그대로 인간의 의식이나 행위에 잠재되어 있으며 외적으로 드러나지 않는다. 이 경우 디자인은 의식이나 행위의 내적 과정에 '탑재되어embedded' 있다고 할 수 있다. 인간의 모든 행위가 의도(계획), 실행(생산), 결과(산물)라는 과정으로 이루어진다고 한다면 디자인은 첫 번째 단계에 해당한다. 이런 사이버네틱스cybernetics 모델로 인공물 생산 일반을 설명하고자 한 예로는 미국 인지과학자 허버트 사이먼

디자인 연구를 위한

Herbert Simon의 『인공물의 과학The Sciences of the Artificial』
을 들 수 있다. 미국 디자인 이론가 리처드 뷰캐넌Richard
Buchannan은 사회학자 허버트 사이먼Herbert Simon을 디
자인 연구의 선구자로 꼽는다. 하지만 그의 방식은 오늘
날 조형적 의미의 디자인과는 거리가 있다.

디자인의 두 번째 의미야말로 오늘날 가장 지배적이
다. 근대적 생산 방식이 자리 잡은 이후 디자인은 기본적
으로 생산 과정에서의 조형적 결정 또는 그 산물로 이해
된다. 이는 디자인이 근대 산업사회의 조형적 실천임을
말해주는 것이다. 따라서 근대 산업사회에서 디자인은
산업사회의 시스템인 대량 생산mass production, 대중 소
통mass communication, 인공 환경artificial environment에 각
기 대응해 산업 디자인industrial design, product design, 시
각 디자인visual design, communication design, 공간 디자인
environmental or space design으로 분화되었다.

디자인의 세 번째 의미는 디자인이 근대적 생산 과정
을 넘어 사회적이고 문화적 의미를 획득해나가는 부분
이다. 이는 현대의 대중적 소비문화와 생활양식을 구체
적으로 반영하며 현대 신화의 일부를 이룬다고 하겠다.

프랑스 사회학자 롤랑 바르트Roland Barthes의 『신화론 Mythologies』이 이런 측면을 잘 설명해준다.

르네상스 시대의 디세뇨

개념은 사유의 대상으로 의식 속에서만 존재할 수도 있다. 하지만 역사적 과정을 통해 물질적으로 가시화되기도 한다. 의도, 계획, 구상 등의 의미를 지니는 디자인 개념이 역사 속에서 최초로 가시화된 것은 르네상스 시대다. 영국 미술 이론가 허버트 리드Herbert Read는 산업 디자인이 미술로부터 독립된 분야로서 본래 영국적 개념이라고 주장한 바 있다.[1] 근대적 의미의 디자인은 그럴지 모르지만, 오늘날 영어 '디자인design'의 어원은 라틴어 '디세뇨'다. 디세뇨는 현대 이탈리아어에서도 그대로 사용한다. 예컨대 이탈리아어로 산업 디자인은 디세뇨 인두스트리알레disegno industriale라고 한다. 바로 이 디세뇨

[1] 허버트 리드 지음, 정시화 옮김, 『디자인론Art and Industry』, 미진사, 1979, 10쪽.

가 오늘날 디자인의 형태적 기원이다.

　그러나 르네상스 시대의 디세뇨는 사실 미술을 가리키는 말이었다. 오랫동안 장인의 기술로 분류되어왔던 회화, 조각, 건축이 기술에서 분리되어 미술이라는 새로운 영역으로 인정받게 된 것이 바로 르네상스 시대였고, 최초로 탄생한 이 미술 개념에 붙여진 이름이 바로 디세뇨였다. 의도, 계획, 구상 등을 의미하는 디세뇨가 어떻게 해서 당시 새로운 인문학으로서의 회화, 조각, 건축의 공통 명칭으로 선택되었는가? 디세뇨라는 말이 바로 중세의 장인 기술에서 풍기는 육체노동의 이미지를 지우고 고상한 정신노동의 분위기를 표상하기에 적합했기 때문이다. 그런 점에서 보면 오늘날 조형적 의미의 디자인도 어디까지나 시각적 구상 단계를 가리키면서 직접적인 생산과는 일정하게 분리된 차원에 속한다는 점에서 구조적으로는 동일하다고 할 수 있다.

　아무튼 이 서구 최초의 미술 개념이 바로 디세뇨의 복수형인 '디세뇨의 기술들arti del disegno'이었고 18세기에 순수 미술fine arts, beaux-arts, schönen künste이라는 말이 등장하기 이전까지 사용되었다. 비록 오늘날의 지배적 의

디자인
의미

47

46

미와는 다르지만, 르네상스 시대의 디세뇨야말로 의도, 계획, 구상 등을 의미하는 비가시적 디자인 개념이 역사적으로 가시화된 최초의 사례라 하겠다.

노동의 분업과 디자인의 탄생

디자인의 두 번째 의미 즉 오늘날 지배적인 조형적 의미는 근대에 이르러 탄생한다. 이 역시 디자인의 잠재적 개념이 서구 근대의 역사적 과정에서 물질적으로 가시화된 것이다. 영국 디자인사가 에이드리언 포티Adrian Forty에 의하면 최초의 산업 디자이너는 18세기 후반 영국의 도자기 산업에서 찾아볼 수 있다고 한다.[1] 영국 도자기 회사 웨지우드Wedgwood에서 등장한 원형 제작자modeler가 바로 오늘날 디자이너의 원형이라는 것이다. 다시 말해 조형적 의미의 디자인 역시 이전의 장인 노동에 속해 있다가 '노동 분업division of labor'의 결과로 객관화되었

[1] 에이드리언 포티 지음, 허보윤 옮김, 『욕망의 사물, 디자인의 사회사 Objects of desire: design and society』, 일빛, 2004.

으며, 공장제 기계공업 이전의 공장제 수공업manufacture 단계에서 이미 등장했다는 말이다. 포티에 따르면 디자인은 흔히 아는 것과는 다르게 기술혁명(산업혁명)이 아니라 경영혁명(분업생산)의 산물이 된다.

역사적 디자인은 현실의 물질적 과정을 통해 등장한다. 하지만 이런 현실을 설명하고 정당화하며 방향을 설정하는 것은 언제나 담론이다. 19세기에는 산업 생산이 본격화되며 역사주의 양식이 유행했고 이에 대한 비판으로 새로운 디자인 양식을 추구하면서 기계 미학machine aesthetics이 대두했다. 이런 양식적, 담론적 혼란을 겪으며 20세기 초에 이르면 모던 디자인이 등장한다. 모던 디자인은 그때까지 서양에서의 근대적 산업 생산과 디자인에 관한 문제들을 설명하는 최초의 종합 담론이자 양식이었으며 이후에도 커다란 영향력을 행사한다.

20세기 초 바우하우스는 디자인이 대량 생산되는 물건의 원형archtype, model을 만드는 작업이라는 교의를 완성한다. 하지만 이는 에이드리언 포티가 지적한 대로 이미 18세기 영국의 도자기 산업에서 실현된 것에 대한 미학적 확인에 지나지 않았다. 바우하우스의 경우에는 공

방 모델을 취했기에 여전히 중세적 구분이 남아 있었던 반면, 오늘날과 같은 시각 디자인, 산업 디자인 같은 분야 구분은 제2차 세계대전 이후 독일 울름조형대학 Hochschule für Gestaltung Ulm에서부터 비롯되었다고 할 수 있다. 울름조형대학에는 시각전달Visuelle Kommunikation과 제품조형Produktgestaltung학과가 있었고 이는 각각 오늘날의 시각 디자인, 산업 디자인에 해당한다.

디자인 개념의 변용과 확장

근대 사회의 발전에 따라 디자인의 의미와 역할도 변모되어갔다. 특히 산업사회 초기의 생산 합리성에 대한 관심은 시간이 가면서 생산보다는 소비 즉 소비자 공학에 대한 관심으로 옮겨간다. 디자인 역시 이런 흐름에서 예외가 아니었으며 오히려 가장 잘 보여준 분야라고 할 수 있다. 1930년대 미국의 자동차 산업에서 등장해 제2차 세계대전 이후 전 세계로 퍼져나간 '스타일링styling'은 오늘날 대표적인 디자인 기법으로 사실상 디자인의 의미를 대신한다고 할 수 있다. 이때 디자인은 판매 촉진을

위한 수단으로써 넓은 의미에서 마케팅 행위의 일환이었다. 물론 오늘날에도 유럽의 모던 디자인 전통은 여전히 디자인의 본질적 가치를 중시하는 경향이 있다. 하지만 미국에서 유래한 산업 디자인은 자본주의 사회의 현실을 반영하며 마케팅 가치를 적극적으로 추구한다.

물론 디자인사에는 디자인 개념을 근본적으로 재구축하려는 시도들도 있었다. 예컨대 1970년대에 빅터 파파넥은 디자인의 보편적 개념을 설정하고자 했다. 그는 디자인을 다음과 같이 정의했다.

모든 사람은 디자이너이다. 거의 매 순간, 우리가 하는 모든 것은 디자인이다. 왜냐하면 디자인이란 인간의 모든 활동의 기본이기 때문이다.

빅터 파파넥 지음, 현용순·조재경 옮김,
『인간을 위한 디자인』, 미진사, 1983, 27쪽.

파파넥은 모던 디자인의 전통을 계승하면서 현대의 소비주의 디자인을 비판하고 디자인을 인간 삶의 지평 위에서 보편적으로 재정립하고자 했다. 여기에서 우리는

디자인의 첫 번째 의미, 즉 의도, 계획, 구상 등을 조형적 실천에 재도입하면서 결합을 꾀하려는 움직임을 엿볼 수 있다. 아무튼 오늘날에는 전반적으로 소비주의 디자인이 지배적인 가운데 일부 대안적 디자인alternative design이 하위문화로 새로운 의제를 제시하는 상황이라고 할 수 있다.

사회적 신화로서의 디자인

디자인의 의미는 생산 과정에 한정하지 않고 사회로 흘러넘친다. 처음에 산업 생산의 조형적 언어였던 디자인은 대중사회에서 사회적 언어로서 새로운 얼굴을 갖게 되었다. 이제 디자인은 사회적으로 과잉해 마구 증폭된다. 물론 오늘날 모든 것이 디자인된다는 사실과 모든 것에 디자인이라는 이름이 붙는다는 것은 다른 일이다. 하지만 점점 후자가 전자를 합리화해가는 경향이 나타난다. 이런 현상은 현대사회의 전반적인 저속함kitsch화와 무관하지 않다. 모던 디자인은 저속함과 대립하지만, 현실은 점점 저속함의 승리로 향한다.

이런 현실에 대해 미국 미술 평론가 할 포스터Hal Foster 는 『디자인과 범죄 그리고 그에 덧붙인 혹평들Design and Crime: And Other Diatribes』에서 이렇게 지적한다.

> 디자인 상품이 당신의 가정인지, 아니면 당신의 사업
> 인지, 혹은 당신의 축축 늘어진 얼굴(디자이너 성형술)이
> 거나, 혹은 당신의 꾸물거리는 성격(디자이너 약품)인지,
> 아니면 당신의 역사적 기억(디자이너 미술관)이나 당신
> 의 유전자 미래(디자이너 베이비)인지는 모르겠지만, 오
> 늘날 디자이너 행세를 하거나 혹은 디자인되기 위해서
> 엄청나게 돈이 많아야 하는 것은 아니다.
>
> <div align="right">할 포스터 지음, 손희경·이정우 옮김, 『디자인과 범죄 그리고
그에 덧붙인 혹평들』, 시지락, 2006, 33쪽.</div>

할 포스터는 20세기 초 오스트리아 건축가 아돌프 로스Adolf Loos가 그의 에세이 『장식과 범죄Ornament und Verbrechen』에서 장식을 공격한 어조를 흉내 내 현대의 디자인을 비판했다. 포스터에 의하면 오늘날 디자인은 20세기 초의 과잉 장식과도 같이 기탄의 대상이 되고 말

왔다는 것이다. 사실 오늘날 디자인은 현실에서 조형적 차원을 넘어 사회적 신화로서 의미를 더욱더 강하게 획득해가고 있다.

한국에서의 디자인 개념

서구에서 발생한 디자인 개념은 한국 사회에 들어오면서 변용을 겪는다. 그래서 디자인의 존재 방식도 서구와는 아주 다르다. 물론 1960년대 이후 한국 사회가 산업화되면서 생산 과정에서의 조형적 결정이라는 의미의 디자인이 정착되어갔으며, 그 점에서는 서구와 별반 다르지 않다고 할 수 있다. 하지만 한국의 디자인을 서구와 가장 다르게 만드는 것은 사회적 담론과 호명이다.

한국의 경우 산업화 자체가 국가에 의해 위에서부터 이루어지고 사회적으로 동원된 형태를 띠었기 때문에 디자인도 생산 과정의 한 요소라는 의미에 머물지 않고 처음부터 강력한 정치적, 사회적 의미를 띠었다. 특히 경제 개발 과정에서 디자인은 박정희 대통령 시절의 '미술 수출'이라는 구호에 의해 국가주의적 의미를 강하게 띠

면서 전반적으로 국가가 주도하는 디자인 진흥 정책의 대상이 되었다. 따라서 한국은 서구와 같은 모던 디자인 운동을 찾아볼 수 없다. 그 부분을 국가에 의해 '동원된' 디자인이 대신했기 때문이다. 이 점이 서구의 모던 디자인과 한국 디자인의 가장 커다란 차이다.

하지만 1990년대 이후 한국 사회도 고도 소비사회로 접어들면서 디자인의 의미 역시 증폭되어갔다. 이제 디자인은 소비사회를 가리키는 일종의 기호로 작용한다. 전문 교육을 받은 디자이너는 이런 경향에 대해 불만감을 표시하기도 한다. 하지만 어떤 개념이 사회적으로 증폭되어가는 일은 일부 전문가 집단에 의해 제어될 수 없으며 또 어떻게 보면 전문가 영역보다도 훨씬 더 사회적 현실을 잘 반영하는 것이기도 하다.

한국 사회에서 디자인의 용법은 2000년대 들어서면서 또 다른 모습을 보인다. 공공 디자인public design이나 커뮤니티 디자인community design과 같은 표현이 본격적으로 대두하고 사회 디자인social design라는 용법이 마치 새로운 디자인 영역을 가리키기라도 하듯이 확산했다. 특히 2000년대 중반 서울시가 '디자인 서울' 정책을 추진

하면서 디자인이라는 말은 마침내 도시 정치의 수사가
되어 더욱 증폭되는 결과를 빚었다. 아무튼 후발 산업사
회인 한국에서 서구의 모던 디자인과 같은 양태를 발견
할 수는 없다. 전반적으로 한국 사회에서 디자인이라는
개념은 정치적이거나 아니면 소비주의적인 의미로 양극
화된 채 부유 중이라고 할 수 있다.

디자인 생산 Production of Design

디자인의 실현

인간의 의식에 존재하는 개념으로서 디자인은 행위를 통해 비로소 물질적으로 실현된다. 이처럼 개념적 디자인conceptual design을 물질적으로 실현하는 것을 '디자이닝designing'이라고 할 수 있다. 그런 점에서 디자이닝은 개념적 디자인의 실현이다. 하지만 이는 단지 행위 모델 차원에서 그렇다는 말이지 아직 구체적 현실이 반영된 것은 아니다. 디자인 실현에서 구체적 현실의 반영은 객관적 조건과 주체적 조건의 결합으로 이루어진다.

　디자인 실현은 추상적 도식이나 개별적 행위가 아니라 일정한 시스템에서 이루어지며 사회적 차원으로 확대된다. 기본적이고 개별적인 수준에서의 디자인 실현이 '디자이닝'이라면, 일정한 시스템과 사회적 조건 속에서 디자인이 실현되는 것은 디자인 생산design production

디자인
생산

57

56

이라 할 수 있다.

　디자이닝이 개별적 행위라면 디자인 생산은 시스템적이고 사회적 운동이다. 디자인 생산은 디자인이 실현되는 모든 차원과 국면을 포괄한다. 그런 점에서 디자인 생산은 사실상 디자인의 사회적 생산social production of design이라 할 수 있다. 이처럼 디자인을 사회적 생산으로 다루면 그것은 주체, 행위의 양태, 결과의 배치 등 훨씬 다양하고 다층적인 상황에 대한 시각과 분석을 포함한다.

디자인 생산과 주체

그러므로 디자인 실현에 대한 인식은 반드시 '디자이닝'에서 '디자인 생산'으로 확대되어야 한다. 디자인 생산이 이루어지는 여러 차원과 국면은 이렇게 구분해볼 수 있다. 먼저 객관적 조건으로는 생산 시스템과 사회적 성격이 있다. 주체적 조건으로는 주체의 위치가 중요한데 디자인 생산과 관련한 주요 행위 주체는 디자이너, 경영자, 대중이다. 이들 주체의 위치에 따라 디자인 생산의 층위와 국면 그리고 강조점은 각기 달라진다. 디자인 행위 주

체를 중심으로 디자인 생산의 여러 층위와 국면을 살펴보면 다음과 같다.

□ 디자인 요구design demand: 디자인 생산은 디자인 요구에 의해 발생한다. 그러므로 디자인 요구는 디자인 생산의 선행 조건이다. 디자인 요구는 제작자, 경영자, 소비자 또는 공공 주체에 의해 이루어진다. 디자인 생산은 이런 디자인 요구에 응답함으로써 가능해진다.

□ 디자인 제안design presentation: 디자인 요구에 응답하는 디자인 생산의 첫 단계는 디자인 제안이다. 디자인 제안은 디자이너에 의해 이루어진다. 디자이너에 의해 수행된 디자이닝은 디자인 생산 과정 안에서는 디자인 제안으로 이해된다. 현대 생산 시스템에서 디자이너는 디자인 제안자design presenter이지 디자인 결정자design decision maker가 아니다. 디자인사가 에이드리언 포티도 지적하듯이, 오늘날 디자인 교육의 혼란은 바로 이런 디자이너의 주체 위치에 대한 착각에서 기인한다.[▮]

□ 디자인 결정design decision making: 디자인 결정은 디자이너가 수행한 디자인 제안을 선택하거나 선택하지 않는 것을 말하며 이는 경영자의 몫이다. 경영자는 경영 행위의 일환으로 디자인 제안을 선택하거나 선택하지 않음으로써 디자인을 결정한다. 현대 생산 시스템에서 디자이너와 경영자는 협업 관계에 있다. 하지만 그들의 관계는 수평적이지 않다. 디자이너는 제안하고 경영자는 결정한다. 물론 어떤 디자이너는 디자인 결정을 하기도 한다. 그때는 그에게 경영권이 위임되어 있거나 그 자신이 동시에 경영자이기 때문이다.

□ 디자인 선택design selection: 디자이너가 제안하고 경영자가 결정한 디자인은 생산 과정을 거쳐 시장에 나와 다시 대중에 의한 디자인 선택 과정을 기다려야 한다. 그렇다면 기업의 디자인 생산 자체가 대중에게는 하나의 디자인 제안으로 받아들여

▍에이드리언 포티 지음, 허보윤 옮김, 『욕망의 사물, 디자인의 사회사』, 일빛, 2004, 11–12쪽.

디자인 연구를 위한

개론어 10

진다. 물론 오늘날 소비자 대중이 상품을 선택하는
데는 여러 요인이 작용한다. 하지만 디자인의 측면
에서만 보면 소비자 대중은 기업이 생산한 상품을
선택하거나 선택하지 않음으로써 최종으로 디자인
결정을 하는 셈이다. 개별적 경영 행위의 차원이
아닌 사회적 차원에서의 디자인 결정은 언제나 이
런 디자인 선택으로 이루어진다. 그렇기 때문에 소
비자 대중에 의한 디자인 선택은 디자인 생산의 최
종 심급이라고 할 수 있다.

이처럼 디자인 생산 과정은 두 단계의 디자인 결정 과정
을 가진다. 디자이너에 의한 디자인 제안은 경영자에 의
해 결정되고(1차 결정), 생산자에 의한 디자인 제안(상품
출시)은 소비자 대중에 의해 결정된다(2차 결정). 디자인
생산의 순환은 이렇게 끝난다. 물론 대중이 디자인을 선
택하는 과정에는 사회적 오피니언 리더나 디자이너와
평론가 등 전문가의 견해가 영향을 미친다.

디자인 생산 과정과 디자이너의 주체 위치

디자인 생산은 주체의 위치와 국면에 따라 다층적 상황을 가진다. 그러므로 디자인 생산을 디자이너 중심으로 협소하게 인식하는 것에서 벗어나야 한다. 적어도 사회적 생산이라는 차원에서 볼 때 디자인은 누구나 개입하는 행위다. 어떤 때는 디자이너보다도 경영자의 선택이, 경영자의 선택보다 대중의 선택이 훨씬 중요할 수도 있다. 물론 디자인 생산을 디자이너 중심으로 보지 않는다는 사실이 디자이너의 중요성을 기각하지는 않는다. 다만 디자인 생산 과정을 객관적으로 관찰할 경우, 디자이너는 오히려 자신의 정체성을 확실히 할 수 있을 뿐만 아니라 디자이너를 넘어서는 다양한 정체성 획득도 가능하다는 사실을 알 수 있다.

디자이너는 디자이너로서 디자인 결정을 할 수 없다. 디자이너는 결코 디자인 생산 과정의 독점적 주체가 아니다. 하지만 이 말은 거꾸로 디자이너가 디자인 제안자로서 역할을 넘어설 때 오히려 자신의 디자인 제안을 훨씬 잘 관철할 수도 있음을 의미한다. 그러므로 디자이너가 현대 생산 시스템에서 경영자의 지휘를 받는 행위자

모델만을 유지할 필요는 없다. 때에 따라 디자이너는 디자인과 관련해 디자이너로서보다는 시민으로서 정치적 선택을 하는 것이 훨씬 현명한 결과를 가져올 수도 있다. 이는 디자이너가 디자인과 관련해 언제나 디자이너라는 한 가지 정체성만을 가지고 살아갈 필요는 없으며, 어떤 경우에는 효과적이지도 않다는 사실을 말해준다. 이처럼 디자이너의 정체성에 대한 인식은 훨씬 더 유연하고 복합적일 필요가 있다.

디자인 방법Design Method

디자인 잘하기

디자이닝의 차원에서 중요한 것은 디자인 잘하기well design-
ing다. 어떻게 하면 디자인을 잘할 수 있을 것인가? 이런
문제의식은 자연스레 방법에 대한 관심으로 나아간다.
따라서 디자인을 잘하기 위해서는 그 방법을 알아야 하
고, 그 방법을 알기 위해서는 방법의 이론인 방법론이 필
요해진다. 이렇게 '디자인 방법론design methodology'이 탄
생했다.

디자인의 과학화

디자인 방법은 다양할 수 있다. 그러나 어떤 방법이든 그
것은 디자인 방법이 좋으면 디자인 결과물도 좋을 것이
라는 전제에서 출발한다. 그렇지 않다면 방법은 필요 없

다. 그러니까 방법과 결과 사이에는 인과관계가 성립되어야 한다. 그런데 방법과 결과 사이에 인과관계가 있어야 한다는 것을, 마치 방법 자체가 과학적이어야 한다고 받아들인다. 방법 자체가 과학적이라는 말은 방법이 자신의 내부에서 과학적으로 완결되었다는 의미다. 그 결과 방법의 논리 자체를 과학화하려는 경향이 디자인 방법론을 지배한다. 하지만 방법 자체가 과학적인 것과 방법과 결과의 관계가 과학적 즉 인과적인 것은 다르다. 디자인 결과에 영향을 미치는 요소는 매우 다양하며 정확하게 계측될 수 없기 때문이다. 그런데도 흔히 방법과 결과가 동일하다고 인식하려는 경향이 있다. 하지만 결과를 일정하게 보장해주지 않는 방법이라면 그 방법 자체가 아무리 과학적인들 무슨 쓸모가 있겠는가?

아무튼 디자인 방법(자체의 논리)이 좋으면 그 결과도 좋을 것이라는 논리는 디자인 방법을 통제하면 그 결과도 좋은 방향으로 통제할 수 있다는 사고로 발전한다. 디자인 방법론은 이렇게 발달한다. 디자인 방법을 통제하는 가장 좋은 방법은 그것을 과학적으로 만드는 것이다. 그러니까 디자인 방법론은 디자인 방법의 과학science of

design method이 되어야 한다. 이것이 바로 디자인의 과학화scientification of design다.

이처럼 디자인 방법을 과학화하면 디자인 결과물도 과학적으로(?) 좋게 나올 것이라는 믿음이 이른바 1960년대의 '디자인 방법론 운동'을 이끌었다. 그 진원지는 바로 저 유명한 울름조형대학이었다. 울름조형대학은 제2차 세계대전 이후 서독에 설립된 학교로, 바우하우스를 계승했다고 해서 뉴 바우하우스New Bauhaus라고 불렸다. 바우하우스는 모던 디자인의 정점을 이룬 학교였고 디자인에서의 합리주의를 대변한다. 따라서 그 바우하우스를 계승한 울름조형대학이 합리주의를 지향한 것도 이해하기 어렵지 않다. 우리가 흔히 바우하우스를 가리켜 기능주의, 울름조형대학을 가리켜 신 기능주의라고 부르듯이 바우하우스를 합리주의, 울름조형대학을 신 합리주의라고 불러도 될 것이다.

그런데 문제는 이 울름조형대학의 신 합리주의가 바우하우스의 합리주의를 넘어서는 초합리주의ultra-rationalism라는 점이다. 다시 말해 울름조형대학의 합리주의는 디자인의 합리성을 극단적으로 밀어붙인 과잉

디자인 연구를 위한 개념어 10

합리주의라는 것이다. 그것이 바로 디자인의 과학화였다. 물론 이는 제2차 세계대전 이후의 어떤 새로운 낙관주의가 만들어낸 분위기였을 텐데 울름조형대학은 디자인의 과학화를 통해 환경의 최적화를, 환경의 최적화를 통해 세계의 이상화를 꿈꾸었다고 할 수 있다. 그래서 울름조형대학에는 토마스 말도나도Tomás Maldonado, 기 본지페Gui Bonsiepe, 브루스 아처Bruce Archer 등 당대의 두뇌들이 몰려들어 디자인을 과학화하기 위한 디자인 방법론 연구에 매진했다.

그렇다면 결과는 어떠했나? 울름조형대학은 바우하우스처럼 단명했지만, 적지 않은 영향을 끼쳤다는 사실은 분명하다. 따라서 그에 대한 평가 역시 간단히 내릴 수는 없다. 하지만 울름조형대학이 기본적으로 디자인 과학주의의 첨단을 걸었던 것은 사실이고, 그에 대해 지금 우리는 나름대로 평가를 내릴 수 있다. 디자인 방법론 운동, 그것은 한마디로 말하면 실패라고 할 수 있다.

디자인은 과학이 아니다

디자인 방법론 운동은 디자인이 과학이 아니라는 사실을 증명하는 성과를 거두었다. 다시 말해 디자인을 과학화하려는 시도는 역설적으로 정반대의 결론을 끌어낸 것이다. 디자인 방법론 운동의 중심인물인 존 크리스 존스John Chris Johns의 다음 말은 이를 한마디로 증언한다.

> 나는 1970년대에 들어와 디자인 방법에 반대했다. 나는 삶의 전체성을 논리적 틀 속으로 집어넣으려고 시도하는 기계적 언어와 행태주의를 좋아하지 않는다.
>
> John Chris Johns, 「How my thoughts about design methods have changed during the years」 『Design Methods and Theories』, No.1, 1977, p.11.

디자인을 과학으로 보려 했던 다소 지루한 여정은 사실 이제 끝났다고 보아야 한다. 그럼에도 디자인을 잘해보려는 시도는 그치지 않을 것이고, 과정을 잘 조절하면 결과가 좋으리라는 믿음 역시 사라지지 않을 것이다. 그럼에도 디자인은 합리적으로만 파악할 수 없는 부분이 있으며 이것이 오랫동안 디자인의 예술적 특성으로 이해

되어왔다. 그렇다고 디자인 과학화의 실패가 바로 디자인의 예술화로 결론지어지는 것은 물론 아니다.

디자인이라고 하더라도 매우 다양한 양태가 있다. 따라서 그것들을 디자인이라는 말로 일률적으로 설명할 수는 없다. 엽서를 디자인하는 일과 항공기를 디자인하는 일이 결코 같지 않기 때문이다. 그리고 이 모두가 디자인 방법론은 필요 없다는 결론에 도달하게 만들지도 않는다. 다만 디자인 과정을 과학적으로 엄격하게 예견하고 통제할 수 있다는 과잉 과학주의 또는 유사 과학주의pseudo-scientism가 파산했을 뿐이다. 우리는 매우 과학적이지는 않지만, 약간 과학적이거나 적당히 과학적인 방법의 유용성을 부정하지 않으며 잘 활용한다. 그리고 과학적인 방법 못지않게, 아니 그것과 함께 다소간의 비과학적인 방법 즉 직관이나 영감을 이미 적절히 혼합해 사용한다. 어쩌면 과잉 과학주의는 디자이너 자신을 위한 것이 아니라 클라이언트를 설득하려는 담론적 계산에서 나온 것인지도 모른다.

아무튼 앞으로도 오랫동안 디자인은 과학으로 환원할 수 없는 비합리적 영역으로 남을 것이다. 그리고 이런 부

분이 디자인에 예술과 같은 모종의 신비감을 부여해주는 것도 사실이다. 무엇보다도 이것은 그리 나쁘지 않다. 부디 디자인을 과학화할 수 있다는 말에 속아 넘어가지 말기를. 디자인의 역사는 디자인이 무엇인지에 대해 꼭 집어 알려주지는 않지만, 적어도 디자인이 무엇이 아닌지에 대해서는 잘 말해준다. 바로 디자인은 과학이 아니라는 것이다.

여기에서 흥미로운 점은 오히려 디자인 방법론 운동의 파산 위에서 새롭고 다채로운 디자인 방법론이 제안되었다는 사실이다. 다만 그것들은 이제 과학임을 주장하지 않는다. 과학이 아닌 대신에 디자인을 다양한 인간적 실천과 상호작용의 하나로 파악하려고 한다. 이런 경향을 가리켜 '디자인 방법론 운동 이후의 방법론'이라고 일컬을 수 있다.[1]

인간적 실천이란 무엇인가? 그것은 명확하지 않으며 관계적이며 변덕스럽고 냄새 나는 뭐 그런 것 아닌가? 이제 우리는 디자인이 과학일 수도 예술일 수도 있지만, 오히려 그보다는 다양한 인간적 실천의 한 양식이라는 점, 결국 디자인도 인간이 세상을 살아가면서 하는 여러

디자인 연구를 위한

개념어 10

짓 중의 하나라는 평범한 사실을 확인했을 따름이다. 과학을 넘어서, 예술을 넘어서 마침내 이 냄새 나는 인간 세상에 진입한 '디자인 방법론 운동 이후의 방법론'들에 대해 격려를 아끼지 않는 바다.

▌ '디자인 방법론 운동 이후의 방법론'에 대한 연구에서 중요한 저자는 C. 토마스 미첼C. Thomas Mitchell이다. 다음 두 책을 참고하도록 하자.
──→ C. 토마스 미첼 지음, 한영기 옮김, 『다시 디자인이란 무엇인가 Redefining Designing』, 청람출판사, 1996.
C. 토마스 미첼 지음, 김현중 옮김, 『혁신적 디자인 사고New Thinking in Design』, 국제, 1999.

디자인 연구Design Studies

디자인을 '위한' 연구와 디자인에 '관한' 연구

디자인 연구는 디자인을 '위한' 연구와 디자인에 '관한' 연구로 구분할 수 있다. 디자인을 위한 연구는 보통 디자인 리서치design research라고 하고 디자인에 관한 연구는 디자인학design studies이라고 한다. 디자인 리서치가 디자인을 어떻게 할 것인가에 대한 연구라면 디자인학은 디자인을 잘 알기 위한 것이다. 다시 말해 디자인 리서치가 '어떻게'에 관한 지식know-how이라면 디자인학은 '무엇'에 관한 지식know-that이라고 할 수 있다. 전자가 디자인 방법론이라면 후자는 디자인 인식론이다.

디자인을 위한 연구: 디자인 리서치

보통 디자인 연구라고 하면 좁은 의미의 디자인 리서치

를 일컫는 경우가 많다. 디자인 리서치는 디자인을 잘하기 위한 방법론으로 그 안에서 이루어지는 연구를 가리킨다. 디자인 리서치는 기본적으로 디자인 개발을 위한 도구로서 가치를 지닌다. 물론 디자인 리서치는 마케팅 기반의 시장 조사에서부터 소비자 행동 연구까지 다양한 스펙트럼에 걸쳐 이루어질 수 있다. 이것이 디자인 개발 과정에 본격적으로 적용되면 디자인 방법론이 된다. 최근에는 기존의 과학적 디자인 방법론을 넘어서는 새로운 방법론에 대해서도 다각적 관심이 일기도 했다.[1]

디자인에 관한 연구: 디자인학

디자인학은 디자인을 대상으로 삼는 학문이다. 그러므로 디자인학은 일차적으로 디자인이 무엇인가를 묻는 것이다. 여기에서 디자인을 잘하기 위한 것은 이차적이다. 디자인학은 일단 디자인이란 무엇이며 어떤 것인가

[1] C. 토마스 미첼은 디자인 사고를 중심으로 다양한 디자인 리서치와 방법론을 소개한다. ⟶ C. 토마스 미첼 지음, 김현중 옮김, 『혁신적 디자인 사고』, 국제, 1999.

를 아는 데 초점을 둔다. 디자인학은 디자인을 대상으로 삼는 유일한 학문이라고 할 수 있다.

하지만 학문으로서의 디자인학은 단일한 이론의 집적체가 아니라 다양하고 이질적이면서 상반된 지식들을 포함한다. 다만 그런 지식들이 개별적이거나 나열적이지 않고 일정한 질서에 따라 배열되고 연결될 때 디자인학은 구성된다. 따라서 디자인 지식을 디자인학으로 만드는 형식적 원리는 '체계'라고 할 수 있다. 디자인학의 체계는 여러 관점과 접근 방법에 따라 구성할 수 있다. 그러므로 여기에도 모두가 동의하는 단일한 모델은 가능하지 않을 것이다.

그동안 디자인학의 체계가 제대로 제시된 적이 거의 없었던 듯하다. 그나마 디자인학이라기보다는 공학적 디자인과 리서치 분야에서의 한 가지 사례로 영국 디자인 이론가 나이절 크로스Nigel Cross의 모델이 있다. 나이절 크로스는 디자인 리서치가 각기 인간, 프로세스, 산물이라는 세 범주에 기반을 두어야 한다고 말하면서 다음과 같은 세 가지 연구 영역을 제시했다.

- 디자인 인식론design epistemology: 디자인적 인식
 방법designerly ways of knowing에 대한 연구
- 디자인 실천론design praxiology: 디자인 실천과
 프로세스에 대한 연구
- 디자인 현상학design phenomenology: 인공물의
 형태와 구성에 대한 연구

나이절 크로스의 접근 방법은 매우 실천 지향적이다. 대표적 디자인 방법론자인 크로스가 제기하는 연구 영역은 기본적으로 잘 디자인하기 위한, 즉 실천을 위한 이론이다. 그러나 실천도 중요하지만, 이론이 곧 실천을 위해 있지만은 않다. 무엇보다도 체계적 이론으로서 학문의 목적은 일차적으로 대상을 잘 인식하는 것이다. 그러므로 학문은 직접적이고 실천적인 관심으로 협소해져서는 안 되며, 가능한 한 일반적이고 전체적 관점을 유지하도록 노력해야 한다. 따라서 나이절 크로스의 방식도 더 일반적인 틀 안에서 얼마든지 포섭될 수 있다.

그런 점에서 나이절 크로스의 방식보다는 미국 디자인 석학 빅터 마골린Victor Margolin의 인문학 모델이 훨씬

더 일반적인 체계에 부합한다고 생각한다. 마골린이 제시하는 체계는 문학과 미술사에서 연유한다. 이는 디자인과 이 두 분야의 내용적 유사성보다는 지적 체계의 유사성 때문으로 보인다. 마골린의 모델에 따르면 디자인학의 체계는 이론과 역사와 비평으로 이루어진다.[1]

그러므로 디자인학은 디자인의 개념과 의미, 체계에 대해 공시적으로 접근하는 이론theory, 디자인의 역사적 발전과 현상 형태를 통시적으로 연구하는 역사history, 디자인 일반 이론에 바탕을 두고 개별적 디자인 행위와 산물을 평가하는 비평criticism으로 구성된다. 이 세 영역은 디자인에 대한 과학적 이해의 기초를 이루며 디자인학은 디자인 실천을 이론적으로 성찰하고 역사적으로 자리매김하며 특수하게 평가하면서 디자인의 바람직한 존재 방식과 방향을 제시하기 위한 것이다. 그리고 이런 디자인학의 기본 영역을 기반으로 다른 학문들과의 접맥을 통해 더욱 다양한 응용 분야도 생겨날 수 있다.

[1] Victor Margolin(ed.), 『Design Discourse: History, Theory, Criticism』, The University of Chicago Press, 1989, p.5.

디자인 문화 Culture of Design

디자인과 디자인 문화는 다르다. 디자인과 디자인 문화가 같은 말이라면 당연히 디자인 문화라는 말은 쓸 필요가 없다. 그것은 언어의 경제적 측면에서 보더라도 어리석은 짓이다. 그런데 대부분 디자인과 디자인 문화를 아무런 구분 없이 사용한다. 디자인 문화를 디자인에 문화라는 말을 덧붙인 장식처럼 사용하는 것이다. 다시 말해 디자인에 문화라는 말을 붙이면 무언가 조금 더 우아하다고 생각하는 듯하다. 과연 문화의 의미는 그런 것일까? 문화라는 말은 양념이나 장식품처럼 그저 첨가하면 좋은 것일까? 디자인 문화라는 말은 그저 디자인이라는 말에 꽃 하나 꽂은 것이라 할 수 있는가? 만약 그렇다면 디자인 문화는 실제로 디자인과 다르지 않거나 아니면 디자인의 부풀려진 의미 이상이 아닐 터이다.

디자인 문화는 그런 것이 아니다. 디자인 문화는 디자

인과 다른 개념이다. 그것은 디자인이 만들어낸, 디자인을 이해하기 위한 또 다른 개념일 뿐이다. 디자인과 디자인 문화의 차이는 대상과 경험의 차이라고 할 수 있다. 디자인이 어떤 행위나 결과물을 가리킨다면 디자인 문화는 디자인 행위나 결과물이 경험되고 의미화된 차원을 말한다. 디자인이 사물이라면 디자인 문화는 사물의 의미다. 디자인이 텍스트라면 디자인 문화는 텍스트의 의미다. 디자인이 기표signifiant라면 디자인 문화는 기의 signifié다. 디자인 문화는 언제나 디자인 그 자체가 아니라 디자인에 대한 그 무엇이다.

　어쩌면 디자인 그 자체는 아무것도 아니다. 그것은 오로지 문화라는 형식을 통해서만 경험되고 의미화된다. 아니, 디자인은 경험되고 의미화될 때만 문화가 될 수 있다고 말할 수 있다. 그리고 문화가 된 디자인만이 말 그대로 의미가 있다. 문화가 되지 못하는 디자인은 말 그대로 의미가 없다. 결국 디자인 문화가 아닌 디자인은 디자인이 아니라고 말할 수도 있다. 단지 행위나 산물로서의 디자인, 그 자체는 아무것도 아니기 때문이다. 그러므로 중요한 것은 디자인 문화다. 중요한 것은 경험된 디자인

이다. 중요한 것은 의미를 낳은 디자인이다.

디자인은 물론 디자인 문화를 낳는다. 아니 정확하게 말하면 원래는 문화가 디자인을 낳고 디자인은 다시 디자인 문화를 낳을 것이다. 이것이 상식적인 삶의 방식이고 문화의 원리다. 하지만 현실은 반드시 상식적이지만은 않다. 그래서 디자인 문화 없는 디자인도 얼마든지 현실에는 있는 법이다. 디자인이 현실에서 그 자체로 자동으로 의미화되지는 않기 때문이다. 디자인이 일정한 조건 속에서 일정한 의미를 띠게 될 때 디자인 문화는 만들어질 수 있다. 다시 말하면 인간이 구체적인 삶의 조건 속에서 디자인을 의미화할 때 디자인 문화가 생겨난다고 할 수 있다. 만약 구체적 삶의 조건이 없다면 설령 디자인이 생산되었다고 할지라도 디자인 문화는 만들어지지 않는다. 문화 없는 디자인. 그것은 마치 찍었지만 보이지 않은 사진이고, 쓰였지만 읽히지 않은 책과 같다.

알다시피 현대적인 디자인은 마치 공산품처럼 인위적 방식으로 계획되고 생산된다. 오늘날 현대 산업은 선先 생산 후後 판매 방식에 기반해 있다. 그러므로 생산은 판매와 소비를 전제로 한다. 하지만 반드시 자동으로 연결

되지 않는다. 디자인도 마찬가지다. 특히 한국 사회에서 디자인은 많은 경우 문화가 되지 못한다. 그러나 그것이 현대적 생산 방식 때문은 아니다. 한국 사회에서 문화 없는 디자인은 조금 더 근본적이고 구조적인 문제를 안고 있다. 바로 우리가 현대 문화를 주체적으로 만들어내지 못했기 때문이다. 이런 현실에서 디자인은 문화가 되기보다는 일종의 프로파간다propaganda에 더 가까워진다.

저 소란스러웠던 '디자인 서울'을 생각해보라. 2007년부터 2011년까지 5년 동안 추진된 '디자인 서울'에 무슨 문화가 있었는가? '디자인 서울'은 디자인 문화일까? 물론 그것도 누군가에게는 의미가 있었겠지만, 적어도 다수 시민을 위한 것은 아니었을 것이다. 그런 점에서 디자인 서울은 정치가를 위한 디자인, 소수 디자이너를 위한 디자인일 수는 있겠지만, 맹세코 시민을 위한 디자인은 아니었다. 이는 한국의 정치 문화나 디자인 전문가 문화에는 속할지 모른다. 하지만 시민 문화에는 속하지 않을 것이다. 당연히 디자인 문화에도 속하지 않는다.

거듭 말하지만, 디자인이 자동으로 디자인 문화를 만들어내지는 않는다. 문화가 되지 못한 디자인, 그러니까

개론을 위한 10

디자인 연구를 위한

삶 속으로 들어오지 못한 디자인은 결국 실패한 시장의 결과이거나 반문화적 정치 기획에 지나지 않는다. 그런 사회에서는 아무리 디자인이 많고(?) 디자인에 대한 말이 넘치더라도 삶에는 디자인이 없다.

한국 디자인에는 대체로 디자인 문화가 없다. 아무리 디자인 대학이 많고 디자이너가 많고 관공서에 디자인 부서가 많아도 시민의 삶 속에 디자인이 없다면 디자인은 없는 것이다. 디자인은 있지만, 디자인 문화는 없는 것이다. 그래서 디자인과 디자인 문화는 같은 말이 아니다. 디자인 문화는 디자인의 경험이고 의미다. 경험되고 의미를 낳지 못한 디자인도 그냥 디자인일 수는 있지만, 결코 디자인 문화는 아니다. 디자인이 없으면 디자인 문화는 성립하지 않겠지만, 반대로 디자인 문화가 없다면 디자인, 그것은 아무것도 아니다.

디자인 산업 Design Industry

디자인 산업의 구조

산업industry이란 재화나 서비스를 생산하는 활동을 말한다. 그러므로 디자인 산업design industry이란 디자인 재화나 서비스를 생산하는 활동으로 정의할 수 있다. 하지만 디자인은 재화를 직접 생산하는 것이 아니라 재화에 일정한 특질을 부여하는 간접 활동이므로 일종의 서비스로 보아야 한다.[1] 따라서 디자인 산업은 디자인이라는 서비스를 생산하는 활동을 뜻한다고 하겠다. 그렇다면 디자인 서비스를 생산하는 활동에는 어떤 형태가 있을까? 여기에서 형태는 결국 디자인 산업의 존재 방식을 가리

[1] 물론 디자인 제품design goods이라는 말을 쓰기도 하지만, 이는 디자인이라는 이름의 재화가 따로 있어서라기보다 디자인을 강조하기 위한 마케팅적 용법에 지나지 않는 만큼 적절한 표현은 아니다. 아무튼 디자인이라는 이름의 재화는 없다.

디자인 연구를 위한 개념어 10

키며 크게 내부형과 외부형으로 구분할 수 있다.

내부형이란 기업 내부에서 디자인 서비스가 이루어지는 것이고, 외부형이란 기업 외부에서 서비스가 공급되는 것이다. 그러니까 내부형은 기업 안의 디자인 생산부서를 가리키며 통상 사내 디자인house design이라고 부른다. 외부형은 기업 바깥의 디자인 서비스 전문업체 이른바 디자인 회사design company, design consultancies를 가리킨다고 할 수 있다. 여기에서 내부형 디자인 산업은 사실상 생산 기업의 일부이기 때문에 굳이 따로 지칭할 필요가 없다. 그러므로 디자인 산업이라고 하면 실질적으로는 외부형 디자인 산업 즉 디자인 회사를 가리킨다고 보아야 한다. 즉 디자인 산업은 디자인 회사다.

한 사회의 디자인이 발전하기 위해서는 결국 그것을 생산하는 영역인 디자인 산업의 발전이 뒷받침되어야한다. 그리고 디자인 산업의 발전은 양적이고 질적이면서 균형이 잡혀 있어야 한다. 하지만 한국 디자인 산업의 현실은 한국 산업의 현실을 그대로 반복한다. 즉 대기업 중심의 산업 구조는 디자인 산업에서도 그대로 반영되어 디자인 산업의 부익부 빈익빈 구조를 보여준다. 그

렇기 때문에 대기업의 사내 디자인은 매우 방대한 규모를 자랑하는 반면, 중소기업은 디자인 부서를 거의 갖추지 못할 뿐만 아니라 외부의 디자인 회사에 디자인 서비스를 의뢰할 형편도 되지 못한다. 그러다 보니 외국 디자인의 모방과 복제가 중소기업의 주된 디자인 방법론이 된다. 물론 이 점에서는 대기업도 결코 자유롭지 못하다. 그럼에도 대기업과 중소기업의 디자인 생산 환경에 비교할 수 없이 커다란 차이가 있음은 분명하다. 이는 결국 한국 디자인의 질에 큰 불균형을 초래하는 원인이 된다. 일부 대기업이 생산하는 글로벌한 내구재 소비제품의 디자인들은 어느 정도 전문가의 손길이 느껴지지만, 주로 중소기업이 담당하는 일상생활용품의 디자인 수준은 조악하기 그지없다. 이것이 한국 디자인의 수준을 크게 불균형하게 만드는 것임은 부정할 수 없다.

디자인 산업 개념의 오남용

한국 사회에는 디자인 산업의 불균형 발전이라는 현실과는 또 다른 차원에서 디자인 산업과 관련해 커다란 문

제가 하나 있다. 그것은 디자인 산업이라는 용어 자체가 크게 왜곡, 과장되어 있다는 것이다. 이것이 무슨 말인가 하면, 언제부터인가 한국 사회에서 디자인 산업이라는 말이 디자인 활동 전체를 가리키는 뜻으로 사용되고 있다는 의미다.[1] 앞서 말했다시피 디자인 산업은 사실상 디자인 회사(의 활동)를 가리키는 말일 뿐, 결코 한 사회의 디자인 활동 전체를 지칭하는 용어가 될 수 없다. 한 사회의 디자인 활동에는 디자인 생산, 디자인 정책, 디자인 교육, 디자인 문화 등 디자인이라는 가치를 중심으로 하는 다양한 영역이 존재하며 디자인 장르별로 보더라도 산업 디자인, 시각 디자인, 공간 디자인 등 다양한 분야가 존재한다. 그런데 이것을 모두 디자인 산업이라는

[1] 이런 오남용은 정경원 교수에게서 비롯된 것으로 보인다. 그는 월간 《디자인》 1996년 8월호에 실은 「디자인 산업의 세계화 방안 연구」라는 보고서에서 디자인 산업이라는 용어를 모든 디자인을 포괄하는 의미로 사용해 디자인 개념을 심각하게 왜곡했다. "디자인 산업이라는 보다 더 포괄적인 용어 속에 산업 디자인, 시각 디자인, 환경 디자인, 패션 디자인, 섬유 디자인 등과 같은 디자인의 전문 분야들을 포함시킴으로써…"
───→ 정경원 지음, 「디자인 산업의 세계화 방안 연구」, 월간 《디자인》, 1996년 8월호, 174쪽.

한정된 활동 영역 속에 구겨 넣는다는 것은 말도 안 되는 일이다. 하지만 한국에서는 실제로 그런 일이 벌어진다. 디자인의 다양한 계열체(생산, 정책, 교육, 문화 등 또는 산업 디자인, 시각 디자인, 공간 디자인 등)의 차이가 무시된 채 마치 디자인 산업이 디자인의 모든 것인 양 사용된다. 이는 디자인 개념의 심각한 오남용이 아닐 수 없으며, 한국 디자인 학술의 수준이 얼마나 황폐한지를 증명한다. 한마디로 한국에서 디자인 산업이라는 용어는 객관성을 상실한 채 일종의 프로파간다적 의미로 사용된다.

디자인과 산업의 관계

물론 이렇게 된 이유를 짐작할 수 없는 것은 아니다. 이는 한마디로 한국 사회가 산업에 편향된 사회이며, 한국 디자인 역시 그 길을 따라가기 때문이다. 한국 사회는 산업 이외의 다른 가치를 알지 못한다. 모든 것은 산업을 위해 존재한다. 출산도 산업이고, 교육도 산업이고, 예술도 산업이고, 김연아와 골프도 산업이다. 물론 한국 사회의 이런 모습은 한국 근대화의 결과다. 산업이라는 단 하

디자인 연구를 위한

나의 가치에 몰입하는 사회를 사회학자 김덕영은 '환원
근대'라고 부른다.[1] 다시 말해 정치적, 사회적, 문화적 근
대화를 제쳐두고 오로지 경제적 측면에서만 근대화를
추진해온 사회가 바로 지금 한국 사회다.

이는 디자인에도 정확히 해당한다. 한국 디자인은 디
자인의 사회적 가치나 문화적 가치 따위에는 관심이 없
다. 오로지 디자인의 경제적 가치에만 관심이 있다. 그
결과가 바로 모든 디자인의 '디자인 산업화'다. 이렇게
한국에서 디자인 산업과 '디자인의 산업적 가치', 나아가
모든 디자인 활동은 동의어가 되어버렸다. 사정이 이렇
다 보니 디자인 산업은 아무 데나 적용된다. 심지어 서울

[1] "한국 근대화의 출발을 정확히 말하기는 어렵다. 19세기 말 개항과 더
불어 근대화가 시작되었다고 보는 것이 일반적이다. 그리고 1960년대
국가의 주도 아래 본격적인 근대화가 추진되었다고 보는 것이 일반적이
다. 그러나 이 본격적인 근대화는 환원적 근대화였다. 왜냐하면 정치적,
사회적, 문화적 근대화는 도외시한 채 오직 경제적 근대화, 즉 경제를 위
한 근대화만을 추구했기 때문이다. 다른 분야의 근대화는 경제적 근대
화에 방해가 되는 것으로 간주되었다. 예컨대 민주화, 즉 정치적 근대화
를 요구하는 목소리는 국가 권력에 의해 억압되었다. 아니면 다른 분야
의 근대화는 경제적 근대화에 기여할 수 있는 한에서만 의미를 부여받
았다." —— 김덕영 지음, 『환원근대』, 도서출판 길, 2014, 87쪽.

디자인재단 같은 공적인 디자인 기관조차 그 설립 목적을 디자인 산업 진흥에 두는 실정이다.[1]

이처럼 오로지 산업적 가치밖에 모르는 한국 사회의 구조 속에서 디자인 역시 자신을 오롯이 디자인 산업이라고 정의하면서 정당성을 확보하고자 한다. 다시 말해 이는 디자인 산업이라는 말을 통해 '디자인의 산업적 가치'를 강조하는 것이며, '디자인의 산업적 가치'를 사실상 '디자인의 모든 가치'와 동일시해 한국 사회에서 자신의 이익을 최대화하려는 디자인계의 꼼수다. 그리고 이런 행태에 앞장서는 사람들은 주로 디자인계에서도 기득권을 가진 디자인 교수들이다. 그들은 디자인 산업과 '디자인의 산업적 가치'를 오독하고 오용해 자신들의 정당성을 주장하고 이권을 챙기고자 한다. 하지만 그들이

[1] 「서울특별시 재단법인 서울디자인재단 설립 및 운영 조례안」은 서울디자인산업의 진흥을 위한 각종 사업의 수행을 위해 재단법인 서울디자인재단을 설립하고 그 운영에 필요한 사항을 규정한다. 이 조례안의 문구 그대로 보면 서울디자인재단의 설립 목적은 디자인 산업 진흥 즉 디자인 회사의 진흥이다. 과연 서울 시민 모두를 위해야 할 서울시의 출연 기관이 이처럼 디자인 회사만을 지원해야 하는 이유는 무엇인가? 이는 개념의 착종인가 아니면 복심腹心의 표현인가?

그럴수록 한국 디자인의 개념은 혼란의 구렁텅이로 떨어질 수밖에 없다. 디자인에 대한 학술적 연구를 방치하는 한국의 디자인계가 오로지 자기 몸값 부풀리기에만 전념하는 것은 매우 안타까운 현실이다.

디자인 산업 개념의 과잉화는 결코 디자인 산업 자체에도 도움이 되지 않는다. 어차피 디자인 산업 개념의 과잉을 통해 이익을 얻는 이들은 디자인 산업 종사자가 아니라 대학을 중심으로 하는 한국 디자인계의 이익집단밖에 없기 때문이다. 따라서 디자인 산업을 디자인 산업으로만 보는 것이 가장 디자인 산업을 위하는 길이기도 하다. 그래야지만 한국 디자인 산업의 모습은 제대로 포착될 것이고, 그 문제점과 발전 방향을 합리적으로 논할 수 있다. 따라서 디자인 산업 개념의 오남용은 디자인 산업을 위해서도 불행한 일이 아닐 수 없다.

디자인 정책 Design Policy

정책이란 정부가 공적인 대상을 바람직한 상태로 만들기 위해 행하는 의식적 노력이다. 여기에서 정부는 정책 주체, 공적인 대상은 정책 대상, 바람직한 상태는 정책 목표 그리고 의식적 행동의 방편은 정책 수단이라고 할 수 있다. 물론 이런 것들은 모두 일련의 과정을 거쳐서 이루어지기 때문에 통틀어 정책 과정이라고 할 수 있다. 따라서 정책이 무엇인지 이해하기 위해서는 정책 주체, 정책 대상, 정책 목표, 정책 수단 그리고 정책 과정을 분절적이면서도 통합적으로 살펴보아야 한다. 이런 정리定理에 따르면 디자인 정책은 정부(정책 주체)가 디자인(정책 대상)을 바람직한 상태(정책 목표)로 만들기 위해 직접 또는 간접적 방법(정책 수단)을 사용하는 일련의 행동(정책 과정)이라고 정의할 수 있다.

물론 정책에 대한 정의는 이외에도 여러 가지가 있다.

여기에서 정책의 의미를 좀 더 분명히 하기 위해 미국 정치학자 M. V. 히긴스M.V. Higginson의 '정책은 행동하기 위한 하나의 지침'이라는 견해와 미국 정치학자 토머스 R. 다이Thomas R. Dye의 '정부가 하기로 혹은 하지 않기로 결정한 모든 것'이라는 견해를 살펴보자.[1]

첫 번째 M.V. 히긴스의 정의는 공공 영역과 민간 영역을 구분하지 않는다. 하지만 여기에서 중요한 점은 정책이 행동을 위한 지침이라는 것이다. 히긴스는 정책의 의미를 한 마디로 똑 부러지게 정의한다. 즉 공공 영역으로 한정할 경우 정책이란 결국 '정부의 행동 지침'이다.

두 번째 토머스 R. 다이의 정의는 정책을 상관적으로 보도록 해준다. 말 그대로 정책은 정부가 무엇을 하고 무엇을 하지 않는가를 한눈에 보여준다는 것이다. 그러니까 정부가 무엇을 한다는 것은 그것이 정부에 의해 의미 있거나 현실적이라고 받아들여졌다는 말이고, 반대로 무엇을 하지 않는다는 것은 그것이 정부에 의해 의미 있거나 현실적이라고 받아들여지지 않았다는 말이다. 이

[1] 노시평 외 지음, 『정책학의 이해』, 비앤엠북스, 2006, 18쪽.

는 정책을 이해하고 평가하는 데 매우 시사적이다. 결국 정부가 무엇을 하는가도 중요하지만, 그에 못지않게 무엇을 하지 않는가도 중요하다. 이는 곧 정부 그리고 그 정부가 대표하는 국가의 성격을 보여주기 때문이다. 특히 민간 영역과의 관계를 통해 볼 때 더욱 분명해진다.

이렇게 보면 디자인 정책은 정부가 디자인과 관련해 어떤 행동을 할지에 대한 지침이며 또 그것은 디자인과 관련해 정부가 무엇을 하고 무엇을 하지 않는가를 보여주는 것이다. 이런 관점이야말로 디자인 정책에 대한 인식과 평가의 기본 틀이 되어야 한다.

디자인 정책 주체

디자인 정책 주체는 당연히 정부다. 정부에는 중앙정부와 지방정부(지자체)가 있다. 그리고 중앙정부나 지방정부 산하의 각종 단체도 있다. 중앙정부와 지방정부는 주로 정책 수립과 집행(행정)을 맡고 각종 단체는 일반적으로 사업 수행을 맡는다. 하지만 실제로는 역할 분담이 그렇게 잘 이루어지지는 않는다. 정부가 정책보다는 직접

디자인 연구를 위한

개념어 10

사업을 하는 데 눈이 팔려 있거나 거꾸로 단체에서 정책을 만들어내는 경우도 많기 때문이다.

세계 각국의 디자인 정책을 이야기할 때 보통 국가 주도형과 민간 주도형으로 구분한다. 정책이 정부의 전유물이라고 본다면 디자인 정책에 대한 논의도 국가에 한정해야 할 것이다. 다만 국가 주도라고 하면 단지 국가가 디자인 정책의 주체라는 차원을 넘어 위에서부터 강하게 이끌어가는 것을 의미하며 한국이 바로 여기에 해당한다고 할 수 있다. 한국은 국가 주도형 디자인 정책 국가 가운데에서도 가장 강력한 편에 속한다. 이런 특성이 초래하는 결과는 별도의 분석 대상이 되어야 한다.

디자인 정책 목표

디자인 정책 목표는 매우 다양할 수 있다. 현대 국가에서 발견되는 디자인 정책 목표는 크게 셋으로 구분한다. 바로 정치 선전political propaganda, 산업 진흥industrial promotion, 사회 복지social welfare다.[1] 이 가운데 어디에 주로 관심을 두느냐는 결국 그 국가의 성격과 직결된다는 것은 말할

필요가 없다. 대체로 전체주의국가는 선전에, 발전주의
국가는 진흥에, 복지국가는 복지에 관심을 두고 디자인
정책을 추진할 것이라는 점 역시 새삼 설명이 필요 없다.
물론 대부분 국가에서 디자인 정책의 목표는 단일하다
기보다는 복합적이다.

디자인 정책 수단

디자인 정책 수단은 크게 직접 수단과 간접 수단이 있다.
직접 수단은 정부가 주체가 되어 디자인 개발과 지원을
하는 것에 해당하며, 간접 수단은 각종 기반 조성이나 홍
보, 교육, 세제 혜택 같은 것이 있을 수 있다. 예컨대 한국
디자인진흥원KIDP이 직접 디자인 개발 사업을 하는 것
은 대표적인 직접 수단이라고 할 수 있으며, 근래 몇몇
지자체가 디자인 연구소를 만들어 직접 중소기업 상품
디자인이나 간판 디자인 서비스 등을 하는 경우도 여기
에 해당한다.

▌ 최 범 편집, 「국가와 디자인 관심」 《디자인 평론》, 2호, PaTI, 2016.

하지만 직접 수단은 디자인 정책의 수단으로 그다지 바람직하지 않다는 판단이 많다. 이는 디자인 영역의 성격상, 국가가 디자인을 직접 생산해 어떤 부문이나 대상에 제공한다는 것은 공공 정책적 관점에서 볼 때 공정성이나 실효성에서 문제가 있기 때문이다. 그럼에도 한국의 경우 중앙정부나 지방정부를 막론하고 디자인 정책 수단으로서 직접 수단을 선호하는 경향이 강하다. 이는 한국의 중앙집권적 국가 성격이나 전시 행정적 관료주의 사업 방식에서 말미암은 것이다. 가능한 한 정부가 직접 개입하는 모델보다는 기반 조성이나 인센티브 부여 등을 통한 간접 지원 방식이 디자인의 특성이나 현대 민주주의의 성격이라는 측면에서 볼 때 더 적합하다고 일반적으로 말할 수 있다.

디자인 정책 과정

디자인 정책에서도 가장 중요한 것은 정책 과정이다. 정책 수립에서부터 집행까지의 전체적인 과정이 합리적이고 효율적으로 잘 설계되고 추진되어야 한다. 그러기 위

해서는 정부가 정책 의지와 목표를 분명히 가지고 이를 체계적인 절차를 거쳐 공정하고 투명하게 집행해야 한다. 하지만 전반적으로 중앙집권적이고 개발국가적 성격이 강한 한국은 체계적인 정책 과정을 기대하기 어렵다.

기본적으로 한국의 디자인 정책 시스템은 산업 관료를 비롯한 정치·행정 엘리트와 대학교수와 같은 디자인 엘리트의 결합에 의한 관학 복합체의 성격을 띤다. 따라서 디자인 정책 과정 역시 이들에 의해 주로 좌우된다. 그러다 보니 디자인 정책은 일반 대중은 물론이고 실무 디자이너의 현실과도 거리가 먼 뜬금없는 내용들로 만들어지고 추진되는 경우가 비일비재하다. 예컨대 7년여의 기간에 걸쳐 수천억 원의 예산이 투입된 '디자인 서울' 정책이 오로지 단체장과 일부 엘리트 디자이너의 밀착에 의해 일방적으로 추진된 가장 대표적 사례라 할 수 있다. 전반적으로 한국 디자인 정책 과정은 체계적이거나 효율적인 것과는 거리가 멀다.

디자인 정책 평가

모든 정책은 집행 뒤 평가를 반드시 해야 한다. 디자인 정책도 마찬가지다. 평가는 단지 정책에 대한 점수 매기기가 아니라 정책의 전체 과정과 성과를 되짚어보며 유의미한 결과를 추출하는 중요한 행위다. 따라서 디자인 정책은 평가가 이루어졌을 때 비로소 완료되었다고 할 수 있다. 그런 점에서 평가가 이루어지지 않은 정책은 결코 어떤 의미에서도 성공했다고 말할 수 없다.

하지만 아직 한국의 디자인 정책에서는 평가라는 개념 자체가 낯설다. 앞서 언급한 서울시의 '디자인 서울' 같은 초대형 정책조차도 간단한 공개 토론회를 제외하고는 어떤 체계적 평가도 이루어지지 않았다. 적어도 디자인 서울 정도로 시민과 디자인에 커다란 영향을 끼친 정책과 사업은 철저한 평가가 이루어져야 한다. 그럼에도 정부도 디자인계도 아무런 관심과 의지를 보이지 않는다. 이것이 우리의 현실이다. 서울시가 하지 않더라도 최소한 디자인계 차원에서 『디자인 서울 백서』를 만들어야 한다. 이것이 한국 디자인계의 최소한의 책임이자 양심의 표현이라고 생각한다.

디자인 진흥Design Promotion

현대 국가가 디자인에 관심을 두는 가장 커다란 이유는 경제적인 것이다. 디자인을 중요한 국가 경제적 요소 또는 수단으로 보기 때문이다. 이는 경제 발전을 국가 발전과 동일시하는 발전국가developmental state에서 특히 두드러지게 나타난다.

오늘날 경제 발전과 국가 발전의 동일시는 너무나 당연해보인다. 하지만 언제나 그리고 모든 국가에서 그렇지는 않다. 예컨대 19세기의 자유주의국가는 국가의 기능을 사회 질서에 한정하고 경제 문제에 관여하지 않았다. 경제는 시장 원리에 따라 자율적으로 움직여야지 국가가 정치적으로 개입해서는 안 된다고 보았기 때문이다. 이와 같은 관점이 전형적인 자유주의라면 여기에 반대되는 관점이 이른바 보호주의다. 보호주의는 경쟁력이 높은 외국 제품으로부터 자국의 경제를 보호하고 발

디자인 연구를 위한

개념어 10

전시키기 위해 국가가 보호 장벽(대표적으로 무역 관세)을 설정하고 경제에 적극적으로 개입해야 한다는 입장이다. 19세기 당시의 선진 산업국가였던 영국과 프랑스는 전자에 속하고, 후발 산업국가였던 독일은 후자에 해당한다. 그래서 영국과 프랑스는 자유주의, 독일은 보호주의 정책을 채택했다.

하지만 흥미롭게도 디자인의 역사를 살펴보면 이런 국가의 성격에 대한 원론적 이해가 전혀 들어맞지 않음을 알 수 있다. 자유주의국가의 선두라 할 수 있는 영국이 가장 먼저 경제적 관심에 의해 국가가 디자인에 개입하는 모습을 보여주었기 때문이다. 19세기 영국은 점차 후발 산업국가들과의 무역 경쟁에 말려들게 되는데 특히 프랑스의 섬유 산업이 위협적이었다. 세계 최초의 산업혁명으로 가능해진 대량 생산을 통해 가격 경쟁에서 앞서가던 영국은 품질 좋은 프랑스 섬유 제품의 도전에 직면했다. 특히 오랜 섬유 산업의 전통을 지닌 리옹Lyon 등지에서 생산된 프랑스 견직물의 품질은 영국의 그것을 훨씬 뛰어넘었다.

당시 영국 산업을 대표하는 섬유 부문에서 위기에 직

면한 영국은 의회에서 이를 조사하기에 이른다. 그 결과 영국 제품의 경쟁력 저하 원인이 디자인에 있다는 진단을 내린다. 그래서 영국은 의회 차원에서 위원회를 꾸려 대응책을 세웠고 그것이 최초의 국가 차원의 '디자인 진흥' 정책이었다. 그러니까 디자인 진흥은 국가가 경제적 관심에 따라 디자인 발전을 추동하는 것을 말한다. 이후 영국은 세계 최초의 디자인 진흥 국가가 되었고 여러 나라에 영향을 미쳤으며 지금도 모범적인 디자인 진흥 국가로 인식된다.[1]

오늘날에는 거의 모든 국가가 디자인 진흥을 위해 노력한다고 말할 수 있다. 그래서 디자인 진흥 정책을 추진하고 디자인 진흥 기관을 설립한다. 물론 디자인 진흥 정책과 기관의 형태는 국가마다 다르다. 디자인 진흥의 형태를 흔히 국가 주도와 민간 주도로 구분하기도 하는데 외형적인 것만으로 구분하는 일은 그다지 의미가 없다. 외형적으로는 민간 주도일지라도 국가가 간접적으로 관

[1] 영국의 디자인 진흥에 대해서는 다음 책을 참조하자. ──→ 허버트 리드 지음, 정시화 옮김, 『디자인론』, 미진사, 1979.

디자인 연구를 위한 개념어 10

여하는 경우도 많기 때문이다. 예컨대 대표적인 디자인 진흥 국가 영국의 디자인 진흥 정책 기관인 '디자인 카운슬Design Council'은 외형적으로는 민간 기구 형태를 띤다. 하지만 사실상 국가로부터 예산 지원을 받기 때문에 내용적으로는 국가 주도라 할 수 있다. 그리고 국가 주도라 하더라도 중앙정부 중심인가 지방정부 중심인가에 따른 차이도 있다. 독일과 일본은 중심이 되는 디자인 진흥기관이 없으며 지역별로 분산되어 지방자치적 형태를 띤다. 그에 비해 한국은 중앙정부 중심의 강한 국가 주도 디자인 진흥 모델에 속한다. 전통적으로 국가 차원의 디자인 진흥 정책이 존재하지 않던 미국도 최근에는 국가적 차원에서 관심을 보이는 것으로 알려져 있다.[II]

이외에도 '굿디자인Good Design 운동' 같은 경우는 통상 민간 차원의 디자인 진흥 운동이라고 하지만, 여기에도 국가와의 관련성이 전혀 없다고는 볼 수 없다.[III] 이처럼 현대 국가에서 디자인 진흥은 어느 정도 보편적이

[II] 정경원 지음, 『사례로 본 디자인과 브랜드 그리고 경쟁력』, 웅진북스, 2003.

라고 할 수 있다. 다만 오늘날과 같은 탈산업사회, 정보
사회에서의 디자인 진흥이 과거 산업사회의 방식으로
만 이루어질 수는 없을 것으로 보인다. 이제 20세기적 발
전국가도 역사적으로 낡은 형태가 되어가는 만큼, 디자인
발전을 경제 발전, 나아가 국가 발전과 동일시하면서 국
가가 이끌어가야 한다는 사고방식은 더 이상 설득력을 가
지기 어려울 것이다. 과연 국가 주도의 디자인 진흥이라
는 것 자체가 21세기에도 지속될 수 있을지는 의문이다.

III 원래 서구에서 민간에 의해 시작된 '굿디자인 제도' 역시 한국에서
는 국가 설립의 디자인 진흥 기관인 한국디자인진흥원 사업의 하나로
운영된다.

디자인 비평 Design Criticism

디자인 비평이란 디자인에 대한 가치판단design evaluation
이다. 다만 그것은 어떤 객관적 지표에 따라 이루어지는
계량적 평가가 아니라 담론과 해석에 의한 가치판단이
다. 그러므로 비평은 그 자체로 하나의 담론이다. 따라서
디자인 비평이란 담론에 의한 디자인의 평가다. 평가하
기 위해서는 기준이 필요한데, 디자인 비평에서 그 기준
은 곧 디자인관觀이 되겠다. 디자인을 어떻게 보는가에
따라 디자인에 대한 평가도 달라질 수밖에 없기 때문이
다. 그러므로 디자인 비평을 하기 위해서는 우선 일정한
디자인관이 필요하다.

　그다음으로 필요한 것은 방법이다. 어떤 담론적 도구
를 사용해 디자인 비평을 할지는 곧 방법의 문제가 된다.
따라서 디자인 비평을 하기 위해서는 첫째로 어떤 관점
에서 디자인을 볼 것인가 하는 '디자인관' 그리고 어떤

담론적 도구를 사용해 비평할 것인가 하는 '방법'이 모두 필요하다.

위에서 디자인관과 방법을 개념적으로 구분했지만, 이 둘은 사실 한 몸을 이룬다. 하나의 관점이 반드시 하나의 방법만을 가지는 것은 아니며 대체로 어떤 관점은 특정한 방법과 친화성을 갖게 마련이다. 더 정확하게 말하면 담론 패러다임 대부분은 관점과 방법의 결합으로 이루어져 있다고 말할 수 있다. 예컨대 디자인에 대한 기호학적 비평, 사회적 비평, 일상 문화론적 비평이 있다고 한다면 사실상 이는 모두 디자인을 보는 특정한 관점과 그것을 분석하고 종합하는 일정한 담론적 방법의 결합체들이다. 그러므로 관점과 방법은 상호결합해 디자인 비평 패러다임을 형성하며 이를 통해 특정한 비평적 행위를 끌어내게 마련이다.

여기에서 한 가지 더, 디자인 비평을 이해하기 위해 인접 분야라고 생각할 수 있는 예술 비평과 비교해보도록 하자. 예술 비평 즉 미술 비평이나 문학 비평이라고 했을 때 우리가 떠올리는 가장 전형적인 형태는 이른바 작품 비평이다. 다시 말해 미술이나 문학 비평은 특정한 미

술 작품이나 문학 작품에 대한 평가라고 생각하는 것이다. 예컨대 피카소의 그림 〈게르니카Guernica〉나 신경숙의 소설『엄마를 부탁해』라는 작품에 대한 비평을 우리는 통상 미술 비평 또는 문학 비평이라고 생각한다. 그러니까 예술 비평이라고 하면 개별 작품에 대한 담론적 가치 판단을 의미한다.

그런데 이런 전통적 의미에서의 예술 작품 비평을 디자인에도 그대로 적용하는 것이 자연스러울지는 의문이다. 이는 디자인 작품work of design을 예술 작품work of art이라고 볼 수 있느냐는 문제가 되는데 근본적으로 예술과 디자인의 개념과 차이에 대한 문제다. 대체로 우리가 예술과 디자인을 구분한다는 점에서 보면 작품 비평으로서의 예술 비평 방법을 디자인에 그대로 적용하기는 무리가 있다고 보아야 한다. 물론 그것을 작품이라고 부르든 산물이라고 부르든 또 뭐라고 부르든 간에 특정한 디자인 대상object of design에 대한 비평이 가능하지 않다는 말은 아니다. 설령 특정한 디자인 대상에 대해 비평할 경우에서조차도 그것은 예술 비평에서의 개별 작품 비평과는 다른 무엇이 될 수밖에 없다는 이유에서다.

이는 비평과 감식鑑識의 차이라는 문제와도 연결된다. 사실 디자인만이 아니라 예술의 경우에도 비평과 감식은 혼동할 때가 많다. 감식의 의미가 미술품의 진위나 품등을 가리킨다는 것에서 알 수 있듯이 작품의 어떤 내적 특성의 판별을 통해 일정한 취미 판단을 끌어내는 것이다. 감식은 그 기준이 무엇이든 간에 철저히 그것이 다루는 대상 즉 텍스트 내부에만 머문다. 가령 보석 감정이라면 보석의 종류와 품질 등을, 미술품이라면 작가와 진위, 양식적 특성 등에 대한 분석에만 주목한다. 이처럼 감식은 텍스트 내부를 절대 벗어나지 않는다. 하지만 예술이든 디자인이든 비평은 감식과는 다르다. 물론 비평은 감식을 기본적으로 포함하겠지만, 거기에 머무르지 않는다. 비평은 그 대상이 무엇이든 간에 단지 대상 그 자체의 진위나 감별을 넘어서는 문화적 해석이기 때문이다.

그러므로 디자인 비평이란 특정한 취향을 기준으로 한 디자인 대상에 대한 등급 부여가 아니라 일정한 디자인관에 기반해 이루어진 해석에 의한 가치 판단이다. 따라서 반드시 텍스트 내부에만 머무를 수 없다. 물론 예술이나 디자인에서도 텍스트에 머무르는 즉 거기에 매몰

디자인 연구를 위한

케뮤니 01

되는 비평이 없는 것은 아니다. 그것은 결코 바람직하다고 여겨지지 않으며 비평의 본령이라고도 할 수 없다. 요컨대 비평이란 텍스트의 해석에 기반한 평가 행위이지만, 텍스트에 머물지 않고 텍스트를 넘어 현실로 확장되어야 한다. 그런 점에서 이는 결국 디자인이 놓여 있는 세계에 대한 판단이다.

칸트식으로 말하면 비평은 보편에 비추어 특수를 판단하는 것이다. 그것은 보편(일반적인 기준)에 따라 특수(구체적인 대상)를 해석하는 것이다. 그러므로 비평은 단지 특수에 대한 이해에 머물지 않고 반드시 보편(있음직한 또는 바람직한 상태)에 대한 이해로 나아가야 한다. 오늘날 디자인 비평의 패러다임은 다양할 수 있다. 텍스트 분석에 집중하는 기호학적 비평이나 디자인을 사회적 틀에 놓고 분석하는 사회학적 비평, 디자인을 일상 문화로 보고 의미와 효과를 분석하는 일상 문화론적 비평 등이 있을 수 있다. 어느 것이든 디자인 비평은 전통적 예술 비평과는 달리 삶의 문화에 대한 인식으로 나아가야 한다는 점에서 기본적으로 문화 비평적인 성격을 띠지 않을 수 없다.

디자인 역사 History of Design

디자인사의 탄생

역사history는 이야기story에서 시작되었다. 이런 점에서는 디자인사도 다르지 않다. 최초의 디자인사 역시 이야기였기 때문이다. 이야기는 주인공과 사건으로 이루어진다. 그렇다면 최초의 디자인사의 주인공은 누구였으며 사건은 무엇이었나?

디자인사에 대한 첫 번째 물음은 결국 디자인 이야기의 주인공과 사건에 관한 물음이다. 물론 여기에서 주인공은 가장 고전적 방식으로 이해하자면 평범한 인물이 아니라 특출한 인물 즉 영웅이어야 한다. 그래서 고대의 역사는 모두 신이나 위대한 인간, 영웅호걸의 이야기다. 디자인사 역시 이런 이야기에서 시작되었다. 20세기에 들어와 나타난 현대 디자인이 고대의 영웅전설 같은 것이라면 좀 뜬금없을 수도 있겠지만, 이는 사실이다.

최초의 디자인 이야기는 서양 디자인 이야기였기 때문에 최초의 디자인사는 서양 디자인사였다. 따라서 최초의 디자인사의 주인공은 서양 디자이너였다. 그리고 그를 주인공으로 한 '모던 디자인'이 최초의 디자인사적 사건이었다. 이 최초의 서양 디자인 이야기가 기록된 것이 바로 니콜라우스 페브스너의 『모던 디자인의 선구자들』[1]이다. 그러므로 이것이 최초의 디자인사 책이라고 할 수 있다. 물론 여기에서 말하는 디자인사는 사실로서의 디자인사가 아니라 기록으로서의 디자인사를 가리킨다.[2] 사실로서의 디자인사는 기록으로서의 디자인사에 의존한다. 기록되지 않은 것은 알려지지 않고 알려지지 않은 것은 (아직) 사실이 아니기 때문이다. 그러므로 사

[1] 이 책은 1936년에 처음 출간되었으며 국내에는 현재 두 종류의 번역서가 나와 있다. ──→ 니콜라우스 페브스너 지음, 정구영·김창수 옮김, 『근대디자인 선구자들』, 기문당, 1987.
니콜라우스 페브스너 지음, 안영진 외 옮김, 『모던 디자인의 선구자들』, 비즈앤비즈, 2013.

[2] 존 A. 워커는 사실로서의 디자인사와 기록으로서의 디자인사를 구분한다. 워커는 전자를 'the history of design'으로, 후자를 'design history'로 부른다. ──→ 존 워커, 정진국 옮김, 『디자인의 역사』, 까치, 1995.

실로서의 디자인사는 결국 기록으로서의 디자인사에 의존하게 되는 것이다.

최초의 디자인사로 꼽히는 페브스너의 『모던 디자인의 선구자들』에는 '윌리엄 모리스로부터 발터 그로피우스까지'라는 부제가 붙어 있다. 페브스너의 디자인사는 너무도 정직하게 주인공 이름을 전면에 내세운다. 윌리엄 모리스로부터 발터 그로피우스까지가 바로 주인공인 것이다. 최초의 디자인사는 최초의 디자인 계보이기도 하다. 어떻게 보면 페브스너의 디자인사는 윌리엄 모리스를 시조로 삼고 발터 그로피우스를 중시조로 삼은 가문의 이야기와 다를 바 없다. 그것이 바로 서구의 모던 디자인이었다.

페브스너에게서 보듯이 최초의 디자인사 역시 다른 분야의 역사와 마찬가지로 인물 중심 이야기였다. 그리고 당연히 주인공인 인물들은 평범한 디자이너가 아니라 이른바 위대한 디자이너, 즉 디자인 영웅이었다. 페브스너의 디자인사는 최초의 디자인 영웅 전설이며 서사시였다. 이런 역사관을 영웅사관이라고 부른다.

물론 역사를 반드시 인물 중심으로 서술해야 하는 것

은 아니며 심지어 영웅 중심으로 이야기해야 하는 것도
아니다. 역사를 보는 전혀 다른 관점도 존재한다. 영웅
중심이 아닌 민중 중심의 역사도 있으며 인물이 아니라
기술이나 관념, 사회를 중심으로 역사를 보는 관점도 있
다. 이것은 역사를 단지 몇몇 대표 인물의 이야기가 아니
라 집합적인 인간 활동 또는 객관화된 기술이나 집단적
관념 그리고 사회를 기준으로 보고자 하기에 더 과학적
이라고 할 수 있다. 이런 관점의 대표적인 예를 기술사적
접근**I**과 사회사적 접근**II**에서 볼 수 있다. 기술사는 기술
의 발전 과정을 역사 전개의 주체로 보는 것이고, 사회사
는 인간의 집합적 실천인 사회 또는 '사회적인 것'을 중
심으로 역사를 본다. 이와 같은 역사관史觀과 방법 들로
디자인사는 한층 다양하고 풍부해진다.

I Sigfried Giedion, 『Mechanization Takes Command: a Contribution to Anonymous History』, Oxford Univ. Press, 1948.

II 에이드리언 포티 지음, 허보윤 옮김, 『욕망의 사물, 디자인의 사회사』, 일빛, 2004.

디자인
역사

한국의 대표 디자인 연구서 열 권을 해제
한다. 이를 통해 한국 디자인 연구의 수준
을 가늠하는 한편, 다양한 디자인 개념이
텍스트를 통해 어떻게 제시되고 사용되
는지 확인할 수 있다. 디자인 텍스트는 한
국 디자인이라는 콘텍스트 안에서 디자
인 개념의 실제적 의미와 용례를 보여주
는 구체적 장소다.

增補改訂版

現代디자인硏究

現代 디자인의 理論的背景

鄭 時 和 著

DESIGN INDUSTRIAL AESTHETICS

미진사

서양 디자인 학습의 성과를 보여준 교과서

정시화의 『현대 디자인 연구』(미진사, 1980)

"정시화는 한국 최초의 디자인 이론가로서
『현대 디자인 연구』를 남겼다. 그는 서구 디자인
이론의 수입자였다. 하지만 그것을 발판으로
우리 디자인 이론을 만들어내는 데까지는
나아가지 못했다. 물론 정시화에게 그것까지
요구하기에는 무리가 있다. 이는 시대적인
한계라고 생각할 수도 있다. 그럼에도 이 책은
한국 디자인 이론의 역사가 정시화로부터
시작한다는 사실을 지금도 증명한다."

우리는 기본적으로 디자인을 수입품이라고 생각한다. 이는 디자인의 개념과 이론, 실천 모두가 서구에서 들어왔다고 보기 때문이다. 물론 디자인을 어떻게 이해하는가에 따라 우리 역사 속에서도 디자인을 이야기할 수 있으며 또 실제로 그런 관점에서 쓰인 책도 있다. 하지만 디자인을 외래적이라고 보는 것이 일반적이다. 그렇다면 결국 중요한 것은 디자인을 우리가 얼마나 잘 이해하고 받아들여 우리 것으로 만드느냐에 있다고 하겠다. 말하자면 디자인의 한국화, 토착화가 될 것이다. 이것이 과제다.

이처럼 외래적인 것의 수용이 문제가 될 때 학습이 중요해진다. 외래적인 것은 반드시 일정한 학습 과정을 거쳐야 수용될 수 있기 때문이다. 그러므로 학습의 방법, 내용, 수준이 중요하다. 이는 사실 디자인만이 아니라 우리의 근대 문화 전반에 해당하는 이야기다. 이에 대해서는 총론적으로나 각론적으로 많은 논의와 평가가 있는 줄로 안다. 하지만 과연 디자인의 경우는 어떻게 평가할 수 있을 것인가?

먼저 이론과 실천을 따로 생각해보자. 이론은 디자인에 대한 지적 내용이고, 실천은 실제 수행하는 것이다. 물론 이론과 실천은 균형 있게 수용해야 바람직하다. 하지만 현실은 언제나 그렇지만도 않다. 한국 디자인에서도 서구

디자인의 이론과 실천을 수용하는 양상은 매우 다르다.

일단 실천이라면 어떤 식으로든지 어깨 너머 배우거나 직수입이라도 할 수 있지만, 이론은 전혀 그렇지 않다. 이론은 간접 학습이나 직수입이 불가능하다. 아니, 실제로 이론도 간접 학습을 하거나 직수입하는 경우가 많지만, 그것을 수용이나 학습이라고 부를 수는 없다. 그것은 그냥 '정신적 식민지 상태'라고 부르면 된다. 그러므로 내가 여기에서 이론의 수용과 학습이라고 말하는 것은 어디까지나 주체적 수용과 학습을 가리킨다.

그런 점에서 가장 먼저 언급해야 할 사람은 정시화다. 그는 우리나라 최초의 디자인 이론가라고 할 수 있다. 서울대학교에서 시각 디자인을 전공하고 덴마크에서 유학한 그는, 1970년대부터 여러 대학에서 강의를 해오며 필요성을 느껴 직접 만들어 사용하던 교재를 책으로 묶었다. 그 책이 바로 『현대 디자인 연구』다. 정시화가 대학에 오래 있었던 만큼 많은 사람이 이 책으로 현대 디자인의 기본을 이해할 수 있었다. 따라서 이 책을 가리켜 1980년대 한국 디자인의 교과서라고 해도 과언이 아니다.

물론 이 책은 개론서이다 보니 실기 지침서와 이론서를 겸한다. 이른바 조형론과 역사, 이론이 모두 함께 들어

있는 것이다. 사실 이는 디자인 개론서의 가장 일반적 구성으로 지금도 재생산되고 있는 매우 범용적 포맷이다. 최근에는 우리 디자인계에도 출판이 활성화되어 개별 주제의 책이 많다. 하지만 당시만 해도 책 한 권으로 디자인의 조형적 이해와 역사, 이론적 과제까지 모두 해결해야 했다.

정시화의 이 책은 한국 디자인의 서구 디자인 학습 수준을 보여주는 책이라는 점에서도 의미가 있다. 그리고 당시 한국 디자인의 상황으로 볼 때 그 수준이 결코 낮지도 않다. 물론 이 책은 1980년대 출간되어 이제 출판 시장에서 잊힌 책이 되었고, 요즘 독자는 국한문혼용체로 된 이 책을 읽기도 힘들 것이다. 하지만 지금도 한국 디자인계에서 이 책 이상의 개론서를 쉽게 찾아볼 수 없다는 점이 내 솔직한 평가다.

정시화는 한국 최초의 디자인 이론가로서 『현대 디자인 연구』를 남겼다. 그는 서구 디자인 이론의 수입자였다. 하지만 그것을 발판으로 우리 디자인 이론을 만들어내는 데까지는 나아가지 못했다. 물론 정시화에게 그것까지 요구하기에는 무리가 있다. 이는 시대적인 한계라고 생각할 수도 있다. 그럼에도 이 책은 한국 디자인 이론의 역사가 정시화로부터 시작한다는 사실을 지금도 증명한다.

形態와 實用性：人間生活을 위한 道具는 基本으로 實用性 때문에 存在한다. 따라서 形態는 單하고 최소的 형태는 純粹하다. 손으로 할 수 있는 일은 道具로 機械로 代替되었으며 이러한 物은 基本으로 效用的 方向으로 進化하고 있다. 손은 호미나 쟁스랑, 곡갱이, 크래인의 形態로 進化되었으며 이러한 物의 形態 속에서 서로 類似性을 찾을 수 있다면, 그것은 純粹性이 결정한 것이다.

裝飾：現代디자인 運動은 脫裝飾을 위한 樣式運動이었다고 말해도 지나치지 않다. 形態에 附加物이나 裝飾을 덧붙이는 것이 美術(또는 美)이라고 생각하였으므로, 이러한 裝飾은 사치스럽고 화려하게 特殊層을 위해서 製作되었으며 마치 裝飾過剩의 바로크 裝飾으로 덧붙이는 과잉장식의 時代도 있었다. 사실 이러한 裝飾으로 된 과거의 生活製品은 民主的으로 民衆의 生活 속에 흡수되기 못했다. 脫裝飾 運動은 機械가 裝飾을 효율的으로 大量生產할 수 있을가 때문이기 보다는 根本的으로 民主思想에서부터 根據하는 것이라고 생각하는 것이 옳을 것이다.

裝飾과 디자인：裝飾없는 디자인에 대한 試圖는 20世紀에 가능하다. 裝飾없는 손질이와 裝飾없는 손질이의 형태를 比較해 보고 그 美의 特質이 어떻게 다른가 比較해 봄으로써 現代디자인의 原溯根源에 접근할 수 있다. 具體的인 어떤 意味를 가지고 있는 裝飾에(例：우리나라의 吉祥意匠에 바탕을 둔 裝飾의 象徵性) 디자인의 幕練의 目的으로 또는 美的 特質로 삼은 理解해야 한 경우이 있을 것이다.

새로운 價値의 디자인：科學技術은 歷史主義的 裝飾으로 대표되었던 優美樣式을 바꾸어 놓았으며 因習的인 美의 觀念을 構造와 그 效用에 의해서 代替되었다. Crystal Palace나 Eiffel 塔과 같은 뻗겨진 建築(構造의 眞實性)은 歷史主義的 裝飾으로 입혀진 建築에 대한 하나의 도전으로서 새로운 價値體系를 形成했으며 現代的 디자인이 바탕이 되었다.

디자인의 美的價値：디자인에 있어서 美的 價値는 實體(形態)가 純粹感覺的으로 또는 어떻게 어울릴 하는가에 달려 있으며 그것은 항상 抽象的인 感覺이다. 아래의 전화기 디자인은 작각 견뎌 따른 感覺을 우리에게 준다. 그러나 초상화(繪畫)가 우리와의 관계는 초상화와 人物이 갖고 있는 人格이나 性格을 읽는 것이 더 중요한 價値일 것이다. 그래서 디자인은 效用과 바람직한 感覺이 結合해서 하나의 效果를 나타내는 것이다.

手工體와 機械製品의 價値：人間때 흙으로 직접 만들어진 手工藝品은 愛着이 가고 機械로 大量生產된 製品은 愛着이 가거 않는다는 경우 때문에 手工藝나 藝術의 價値가 있는 것이고 機械製品은 그렇지 못하다는 論理는 성립되지 않는다. 옛날의 手工藝品은 오늘날의 製品에 비해서 정성이 알맞고 정교하고 우아한 特質을 가졌다고 해서 構造나 形式面에서 오늘의 生活과 社會에 알맞은 것을 手工藝的인 形式이나 質로 代替할 수는 없을 것이다. 오늘에 필요한 製品은 오늘날 生活의 리얼리티에 맞게 정성을 들이고 質을 높이는 것이 더 중요하다. 따라서 手工藝에 대한 애착이 나루 手工藝復興은 딴날 희고郷愁에 지나지 않는다.

쓰임새：手工業 規模 안에서 손으로 만들어진 것이든 機械工業 規模 안에서 大量生產될 것이든 本質的으로 人間生活에 사용되기 위해 存在하는 實體들이다. 原始人이 쓰던 그릇이나 오늘날 우리들이 사용하는 있는 그릇이나 기본的인 效用에는 그게 變化가 없지만 사용한다는 狀態가 복잡하고 細分化됨에 따라 社會的 記號化에 의한 充동적 多樣한 形態를 要求하게 되어 나아가 기본的인 效用까지도 달라지는 경우도 있게 된다. 그러나 손가락에서 냉방기계에 이르기까지 모든 것을 우리들의 生活의 편의성을 위해 흔해하며 우리의 感受性에도 調和하는 쓰임새도 편리하고 (效用) 보기에도 좋은(美的 特性) 물건이 되도록 生資料는 것이 디자인의 궁극적인 目標이다.

21세기 문화 총서 - 1

A CULTURAL NAVIGATION ON THE 21ST CENTURY'S DESIGN:
DIALECTICS OF DESIGN, CULTURE AND SYMBOL

21세기 디자인 문화 탐사

디자인·문화·상징의 변증법

김민수

디자인 문화론의 시대를 연 참신한 텍스트

김민수의『21세기 디자인 문화 탐사』(솔, 1997)

"디자인이 형태와 기능의 합리적 조합이며 그로부터
구축된 환경이 우리의 삶을 완전하게 만들어준다는
믿음이 고전적이고 모더니즘적인 디자인관의 바탕을
이룬다면, 디자인이 언어이자 커뮤니케이션으로서
인간의 비합리적인(?) 감성에 호소하는 문화 소통적
행위라는 것이야말로 포스트모더니즘적 디자인관의
요체이기 때문이다. 1990년대에는 한국 사회에도 문학,
건축, 미술 등 다양한 영역에서 포스트모더니즘이
소개되면서 새로운 문화 열풍을 일으켰다. 이 책은
바로 그 '문화 열풍의 시대'의 한가운데를 주파하면서
'디자인 산업론'에서부터 '디자인 문화론'으로 한국
디자인 담론의 패러다임을 전환하는 데 결정적으로
기여한 텍스트라고 하겠다."

1990년대는 문화의 시대로 불렸다. 1980년대의 한국 사회가 변혁의 열기로 몸살을 앓았다면, 그 시절의 끄트머리에 가까스로 민주화를 이루고 맞이한 1990년대는 한결 자유롭고 부드러웠다. 그 시대를 수식한 용어가 바로 '문화'였다. 문화의 시대는 모든 것이 달랐다. 서태지가 문화 대통령으로 등극하고 '신세대, 네 멋대로 해라.'라는 말이 유행어가 되었다.

디자인도 이런 시대 분위기에서 예외가 될 수 없었다. '디자인은 문화다.'라는 과감한(?) 주장이 나왔다. 지금 생각하면 물 마시고 이 쑤시는 것만큼이나 싱겁게 들리겠지만, 그때만 해도 디자인이 문화라는 생각은 낯설었다. 이는 1960년대 한국 디자인의 창세기부터 깊게 새겨진 산업 담론 때문이었다. 디자인은 산업을 위해 존재한다. 이것이야말로 한국 디자인의 첫 번째 계명이었다. 그런데 1990년대에 이르러 그런 인식에 변화가 나타났다. 디자인 문화의 시대가 열린 것이다.

김민수의 책은 바로 그렇게 새롭게 열린 '디자인 문화의 시대'에 앞장서서 얼굴을 내민 선구자적 책이라고 할 수 있다. 김민수는 디자인을 언어이자 커뮤니케이션이라고 정의한다. 디자인이 언어이자 커뮤니케이션이라면 디

자인 대상은 일정하게 약호code가 부여된 텍스트로 볼 수 있으며, 디자이닝은 약호 부여encoding, 사용 또는 수용은 독해decoding로 이해할 수 있다. 이렇게 디자인은 약호를 통해 의미를 주고받는 문화적 행위가 된다. 이제 디자인은 단지 우리 환경을 이루는 물리적, 조형적 실체를 넘어 그 자체로 기호 체계이며 문화적 커뮤니케이션으로 이해된다. 이런 관점에서 김민수는 일상의 삶과 대중문화, 인터페이스, 저속함, 사이버 스페이스 등 현대 문화와 디자인의 다양한 주제 사이를 종횡무진 헤치고 나아간다.

이 점이 바로 이 책을 기존의 기능주의 디자인관이나 그에 기반한 산업 담론과 구별해주는 점이다. 디자인이 형태와 기능의 합리적 조합이며 그로부터 구축된 환경이 우리의 삶을 완전하게 만들어준다는 믿음이 고전적이고 모더니즘적인 디자인관의 바탕을 이룬다면, 디자인이 언어이자 커뮤니케이션으로서 인간의 비합리적인(?) 감성에 호소하는 문화 소통적 행위라는 것이야말로 포스트모더니즘적 디자인관의 요체이기 때문이다. 1990년대에는 한국 사회에도 문학, 건축, 미술 등 다양한 영역에서 포스트모더니즘이 소개되면서 새로운 문화 열풍을 일으켰다. 이 책은 바로 그 '문화 열풍의 시대'의 한가운데를 주파하면

서 '디자인 산업론'에서부터 '디자인 문화론'으로 한국 디자인 담론의 패러다임을 전환하는 데 결정적으로 기여한 텍스트라고 하겠다. 이것만으로도 이 책의 의의는 높이 평가될 수 있다.

하지만 아쉬운 점도 있다. 바로 이 책이 문화를 보는 관점이다. 김민수가 의존하는 것은 앞서 지적했듯이 기본적으로 서구의 포스트모던 문화 이론이다. 포스트모던의 관점에서 볼 때 세계는 하나의 텍스트다. 따라서 텍스트로서의 세계를 읽어내는 것(독해)이 중요하다. 이런 관점은 분명 참신하기는 하지만, 자칫 현실이 갖는 물질성과 역사성을 소홀하게 취급할 수도 있다. 기호학적 관점에서 볼 때 현실은 텍스트일 수 있지만, 그 텍스트는 단지 기호의 집적체만이 아니라 다양한 힘과 의식이 응축된 물질의 세계이기도 하기 때문이다. 그런 점에서 독해 중심의 세계관은 반대로 불균형할 수 있다. 이것은 현실을 변화시키고자 하는 관점에서 볼 때 더욱 문제가 된다. 현실의 변화는 독해가 아니라 실천을 통해서만 이루어질 수 있기 때문이다. 그리고 실천은 반드시 역사적 지평에 대한 인식 위에서만 가능하다.

사실 김민수는 전작 『모던 디자인 비평』에서 상당히 우려스러운 시각을 보여준 바 있다.[■] 이 책에서는 그런 문

제점이 전면으로 드러나지 않는다. 하지만 포스트모더니즘을 어떤 비판도 없이 수용하는 듯한 태도는 여전히 그런 우려를 불식하지 못한다. 따라서 김민수의 『21세기 디자인 문화 탐사』가 1990년대 디자인 문화론의 시대를 연 참신한 텍스트라는 사실은 분명하지만, 디자인 문화에 대한 시각이 서구적 지평을 벗어나지 못했다는 점도 지적하지 않을 수 없다.

▌그의 첫 책 『모던 디자인 비평』(안그라픽스, 1994)에서 김민수는 모던 디자인을 비판하고 포스트모던 디자인을 옹호하는 서구적 관점을 소개한다. 본토에서 제대로(?) 공부한 것으로 보이는 김민수가 서구 디자인 담론의 동향을 이해하기 쉽게 이 땅에 전해주는 일은 참으로 고맙지만, 문제는 서구 담론의 구도를 바로 그대로 한국 현실에 대입한다는 데 있다. 그러니까 김민수는 서구에서는 이미 모던 디자인을 넘어 포스트모던 디자인을 이야기하는데 왜 우리는 이런 현실을 알지 못하고 여전히 모던 디자인 운운하느냐고 개탄한다. 김민수의 이런 태도는 매우 놀랍다. 거기에는 서구 디자인과 한국 디자인의 차이에 대한 아무런 감각도 찾아볼 수 없기 때문이다. 과연 모던 디자인과 포스트모던 디자인이라는 패러다임 대립을 한국에도 그대로 적용할 수 있을까? 아니, 그 이전에 과연 한국에 모던 디자인이 있기는 할까? 있다면 그것은 어떻게 존재하는 것일까? 이와 관련된 문제의식을 김민수에게서는 발견할 수 없으며 이는 전형적인 식민지 지식인의 태도와 다름 없다고 하겠다.

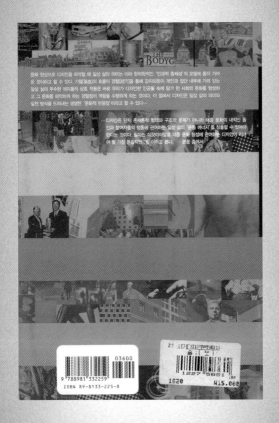

문화 현상으로 디자인을 파악할 때 일상 삶의 의미는 아마 현상학적인 '인간적 총체성 및 모델에 좀더 가까운 것이었다고 할 수 있다. 가령 M.QUJ의 요술이 경험EBJ는을 통해 감지되듯이 개인과 집단 내부에 가려 있는 일상 삶의 무수한 의미들의 상호 작용은 바로 우리가 디자인된 인공물 속에 담겨 한 사회의 문화를 창성하고 그 문화를 파악하게 하는 경험질의 역할을 수행하게 되는 것이다. 이 점에서 디자인은 일상 삶의 의미와 실천 방식을 드러내는 생생한 '문화적 반응장'이라고 할 수 있다...

...디자인은 단지 조형문적 형태의 구조의 문제가 아니라 대중 문화의 내적인 동인과 참여자들의 행동에 관여하는 일상 삶의 '문화 에너지'로 치출할 수 있어야 한다는 것이다. 필자는 이것이야말로 대중 문화 형성에 관여하는 디자인이 지녀야 할 가장 본질적인 '힘'이라고 본다. ── 본문 중에서

이것은
의자가 아니다

메타 디자인을 찾아서

오창섭

홍디자인

포스트모더니즘의 한국적 맥락화

오창섭의 『이것은 의자가 아니다』(홍디자인, 2001)

"김민수의 저작이 증명하듯이 주류 디자인계의
포스트모더니즘 담론이 서구의 그것을 그대로
이 땅에 유통시킨 것에 비하면, 김민수의 제자인
오창섭의 이 책은 포스트모던 디자인을 한국적
현실에 창조적으로 적용했다고 할 수 있다. 그가
책에서 '의자'라는 오브제를 이용해 보여주는
담론적, 실천적 퍼포먼스는 포스트모더니즘이라는
말을 하나도 들먹이지 않으면서도 실질적으로
의미하는 바를 잘 전달해준다. 그런 점에서
나는 그가 포스트모더니즘을 한국적 언어로
번역해냈다고 평가한다."

1980년대 후반에 상륙한 포스트모더니즘은 한동안 이 땅
의 지성을 뒤흔들었다. 마침 사회주의가 몰락하면서 좌든
우든 모던 프로젝트 전체가 사망 선고를 받고 회의懷疑에
부쳐졌다. 그러나 포스트모더니즘에 대한 반응은 크게 갈
렸다. 새로운 사상과 담론에 적극적으로 반응하면서 마치
새 세상이 찾아오기라도 하는 듯 열광하는 측이 있는가
하면, 마치 남의 집 사정도 모르면서 불쑥 찾아와 쪽박을
깨트리는 불청객인 양 의심의 눈초리를 보내며 경계하는
측도 있었다.▎그러나 포스트모더니즘의 열기는 그리 오래
가지 않았다. 1990년대 후반부터 사그러지기 시작하더니
이제는 지나간 한때의 유행처럼 치부되는 느낌마저 든다.

 하지만 포스트모더니즘이 아무런 의미도, 시대에 남
긴 영향도 없다고는 말할 수 없다. 내가 보기에 포스트모
더니즘의 가장 커다란 성과는 역설적으로 모더니즘에 대
한 관심을 불러일으킨 것이었다. 포스트모더니즘이라는
용어 자체가 모더니즘 '이후'를 가리키는 것인 만큼 포스
트모더니즘을 이해하기 위해서는 그것이 넘어선다고 하
는 모더니즘에 관해 이야기하지 않을 수 없기 때문이다.
아무튼 이제는 포스트모더니즘이 모더니즘과 근본적으로
다르다기보다는 모더니즘의 '자기 성찰'의 일종이라고 보

는 시각이 일반적이다. 그리고 나 역시 여기에 적극적으로 동의하는 바다.

　하지만 포스트모더니즘에 대한 이런 이해는 어느 정도 역사적 퍼스펙티브perspective를 갖게 된 현재의 관점에서의 이야기며, 포스트모더니즘의 열기가 뜨겁던 1990년대에는 모더니즘과 포스트모더니즘이 일정한 대당對當 관계를 이룬다고 받아들였다. 사실 지금 와서 보면 모더니즘 대 포스트모더니즘이라는 논의는 우리 현실과는 상관없는 일이었다. 한국에는 적어도 서구적 의미에서의 모더니즘도 포스트모더니즘도 없기 때문이다. 그런 면에서 당시의 그 많던 '포스트' 담론은 존재하지 않는 허깨비를 대상으로 했다고 해도 과언이 아니다. 그것은 일종의 거짓 대립이었다.**

　물론 포스트모더니즘이 끼친 긍정적 영향도 적지 않았다. 그중 하나가 일상 문화에 대한 관심이다. 모더니즘이 일원론과 거대 담론 중심인 데 반해 포스트모더니즘은 다원론과 미시 담론을 특징으로 한다. 포스트모더니즘의 이런 특징은 자연스럽게 일상 문화에 대한 관심으로 이어졌고, 이는 디자인에서도 마찬가지였다. 건축가 르코르뷔지에Le Corbusier와 바우하우스로 대표되는 모더니즘의

거대 담론을 부정하고 미국 건축가 로버트 벤투리Robert Venturi와 디자인 그룹 멤피스Memphis의 미시 담론적 접근이 주목받은 것이다. 포스트모더니즘은 모던 디자인의 구도를 의심할 수 있는 시각과 담론적 도구를 제공했고 디자인의 일상성에 대한 관심을 촉발했다. 오창섭의 책이야말로 이를 잘 보여준다.

김민수의 저작이 증명하듯이 주류 디자인계의 포스트모더니즘 담론이 서구의 그것을 그대로 이 땅에 유통시킨 것에 비하면, 김민수의 제자인 오창섭의 이 책은 포스트모던 디자인을 한국적 현실에 창조적으로 적용했다고 할 수 있다. 그가 책에서 '의자'라는 오브제를 이용해 보여주는 담론적, 실천적 퍼포먼스는 포스트모더니즘이라는 말을 하나도 들먹이지 않으면서도 실질적으로 의미하는 바를 잘 전달해준다. 그런 점에서 나는 그가 포스트모더니즘을 한국적 언어로 번역해냈다고 평가한다.

더불어 이 책『이것은 의자가 아니다』는 이제 한국 디자인계에서 손꼽는 저술가의 위치에 올라선 오창섭의 사고의 뿌리를 확인해준다. 특히 그는 '메타 디자인Meta Design'▪▪▪이라는 개념을 사용해 모던 디자인에 대한 성찰과 비판적 해체 작업을 시도한다. '비평적 언어' '창조성의 회

복' '경계의 해체, 사고의 확장' 등의 언술이 바로 그 점을
잘 보여준다. 오창섭에 의한 포스트모던 디자인의 한국적
맥락화는 김민수 등이 씹지도 않은 날것의 '포스트' 담론을
쏟아내었던 것과는 분명 다르며, 우리가 서구 사상을 수용
하는 데 있어 간과하지 말아야 할 태도가 아닐까 한다.

▌ 어떤 지식인은 포스트모더니즘을 '불란서제 담론'이라고 하며 거부감을 나타내기도 했다. ──→ 김성기 지음, 「불란서제 담론의 그늘」 『패스트푸드점에 갇힌 문화비평』, 민음사, 1996.

▌▌ 김민수의 『모던 디자인 비평』이 바로 이런 거짓 대립에 기반했다.

▌▌▌ 그런데 오창섭이 제시한 '메타 디자인'이라는 개념이 한국 디자인에서 엉뚱하게 수용되는 것은 우스꽝스러운 일이라 하지 않을 수 없다. 과거 홍익대학교대학원의 메타디자인학부라는 명칭이 바로 그런데, 왜 이 학과 이름이 '메타 디자인'이어야 했는지 도무지 이해할 수 없는 일이다. 현재 이 학과는 디자인학부로 명칭을 변경한 상태다.

메
타
디
자
인
을
찾
아
서

04600

9 788985 758092

ISBN 89-88758-09-9

값 10,000원

ESSAYS ON DESIGN 04

열두 줄의 20세기 디자인사

'형태는 기능을 따른다'에서 '디자이너는 죽었다'까지,
20세기 디자인을 주도한 열두 개의 명제를 논하다

길현주 김상규 김차랑 박해천 오창섭 이병종 이정혜 조건진 최성민 이보훈 지음

보다 아름다운 일상용품 1913

적을수록 낫다 1920s

집은 주거를 위한 기계다 1923

타이포그래피는 유리잔과 같아야 한다 1932

오늘날의 가정을 이처럼 색다르고 흥미진진하게 만드는 것은 무엇인가? 1956

미디어는 마사지다 1967

인간을 위한 디자인 1971

굿 디자인은 굿 비즈니스다 1955

형태는 감정을 따른다 1982

나는 쇼핑한다, 고로 존재한다 1987

디자이너는 죽었다 1993

design house 디자인하우스

서양 디자인을 주석하는 힘

강현주 외 9명의 『열두 줄의 20세기 디자인사』
(디자인하우스, 2004)

"이 책은 서양 디자인에 관한 경구 가운데
열두 개를 뽑아 열 명의 한국 디자인 연구자가
나름대로 독해하고 해석을 붙인 것이다. 서양
디자인 텍스트에 대한 본격적인 주석서라고
할 수 있다. 주석과 주해의 중요성에 대해서는
이미 강조했다. 언제나 이런 부분에서 아쉽기만
했던 한국 디자인계에서 이 정도의 주석서가
나온 일은 그나마 커다란 성과이며 그만큼
한국 디자인계의 성숙을 보여준다고 평가해도
좋을 것이다."

서술할 뿐 만들어내지 않는다述而不作. 공자의 말이다. 그
러니까 자신은 성인의 말씀을 풀어쓸 뿐이지 자기 이야기
를 지어내지 않는다는 것이다. 이는 경전經典을 숭배하는
태도로서 흔히 동양의 학문하는 방법이라고 이야기된다.
그리고 이를 두고 동양 학문은 선현의 말씀을 되풀이하기
만 할 뿐이어서 창조적이지 않다고 지적하기도 한다.

 과연 그러할까? 물론 고전을 중시하고 성인의 말씀을
존중하는 태도를 나무랄 것은 없다. 다만 그것이 맹목적이
라면 문제다. 중요한 것은 경전을 숭배하는 그 자체가 아
니라 어떻게 숭배할지다. 곧 고전을 어떻게 대할지에 대한
문제와 다름 없다. 그리고 이는 동양에만 해당되는 것도
아니다. 서양도 성경에 대한 해석이 바로 성경을 공부하는
방식 아니었던가? 성경에 대한 해석의 역사가 해석학을
비롯해 서양 학문의 커다란 부분을 차지함을 어찌 부정할
수 있겠는가?

 그러므로 경전에 대한 해석이 경전에 대한 맹목적 숭
배로 이어지는 것은 결코 아니다. 오히려 경전을 주체적이
고 비판적으로 읽어낸다면 매우 창조적 행위가 된다. 그것
이야말로 경전을 대하는 올바른 태도이자 사용법이다. 유
학의 역사만 보더라도 공자와 맹자를 숭배하는 것을 넘어

그에 대한 새로운 해석을 통해 발전해왔음을 보여준다. 송나라의 주희는 유교의 기본 경전인 『논어論語』와 『맹자孟子』에 대한 집주集註 즉 주석을 집대성해 주자학을 완성했다. 이처럼 동서를 막론하고 오랫동안 학문이란 고전에 주석을 다는 일이었다. 그 주석은 그저 텍스트를 숭배하는 것이 아니고 비판적 독해를 통해 텍스트를 주체적으로 전유하는 것임을 이야기했다. 그것이 바로 주석의 힘이다.

　디자인이 기본적으로 서양에서 왔다면 우리가 가장 먼저 해야 하는 일은 그에 관한 텍스트를 주석, 주해하는 것이다. 다시 말해 서양 디자인 텍스트를 주체적으로 읽어내어야 한다. 그러므로 디자인에 대한 우리의 일차적 이해 수준은 서양 디자인 텍스트를 얼마나 충실히 주석하고 주해하는가에 달려 있다고 할 수 있다. 그런 과정을 거친 이후에야 비로소 우리의 텍스트를 만들어낼 수 있고 새로운 디자인을 창조할 수 있다. 그런데 우리는 언제나 이 부분을 소홀히 해왔다. 마치 서양 디자인을 일종의 제품 설명서라고 할 수 있는 텍스트도 없이 그대로 가져다가 사용할 수 있다고 생각해왔다. 하지만 그렇지 않다.

　아주 단순한 물건이 아닌 이상 아무리 교통과 통신이 발달하고 세계가 지구촌이 되었다 하더라도, 제대로 된 문

화의 수용은 텍스트의 독해라는 과정을 빼놓고 이루어질 수 없다. 한국 디자인은 이 부분에서 매우 취약했다. 서양 디자인의 껍데기만을 모방했을 뿐, 그 속을 제대로 들여다보지 않았다. 한마디로 한국 디자인의 서양 디자인 수용은 텍스트의, 텍스트에 의한 수용 과정이 생략된 채 이루어진 피상적인 것이었다. 달리 말하면 서양 디자인 텍스트에 대한 주석과 주해의 과정이 없었다.

그런 점에서 이 책『열두 줄의 20세기 디자인사』는 매우 주목해야 할 작업이라 하지 않을 수 없다. 이 책은 서양 디자인에 관한 경구 가운데 열두 개를 뽑아 열 명의 한국 디자인 연구자가 나름대로 독해하고 해석을 붙인 것이다. 서양 디자인 텍스트에 대한 본격적인 주석서라고 할 수 있다. 주석과 주해의 중요성에 대해서는 이미 강조했다. 언제나 이런 부분에서 아쉽기만 했던 한국 디자인계에서 이 정도의 주석서가 나온 일은 그나마 커다란 성과이며 그만큼 한국 디자인계의 성숙을 보여준다고 평가해도 좋을 것이다.

기능주의의 '형태는 기능을 따른다.'는 명제에서부터 롤랑 바르트를 흉내 낸 '디자이너는 죽었다.'에 이르기까지, 열두 개의 명구 선정도 좋았고 주석의 수준도 상당하

다고 생각한다.[1] 강현주, 김상규, 김희량, 박해천, 오창섭, 이병종, 이정혜, 조현신, 최성민, 허보윤, 이 열 명의 필자는 모두 한국 디자인을 대표하는 연구자로 현재 왕성하게 활동한다. 한국 디자인계에 이 정도의 연구자가 있다는 것은 커다란 자산이라 할 수 있다. 그리고 무엇보다도 한국 디자인이 서양 디자인을 주석하는 힘을 갖게 되었다는 사실이 중요하다. 이는 서양 디자인 텍스트에 대한 단순 숭배를 넘어 우리 시각으로 서양 디자인 텍스트를 주체적으로 읽어낼 수 있게 되었음을 의미하기 때문이다. 이 점은 아무리 높이 평가해도 지나치지 않다.

▌『열두 줄의 20세기 디자인사』에서 다루는 명제는 다음과 같다. 형태는 기능을 따른다Form Follows Function, 보다 아름다운 일상용품More Beautiful Things for Everyday Use, 적을수록 많다Less is More, 집은 주거를 위한 기계다The House is a Machine for Living in, 타이포그래피는 유리잔과 같아야 한다The Crystal Goblet or Printing Should Be Invisible, 오늘날의 가정을 이처럼 색다르고 흥미진진하게 만드는 것은 무엇인가?Just What Is It That Makes Today's Home So Different, So Appealing?, 미디어는 마사지다The Medium Is the Massage, 인간을 위한 디자인Design for the Real World, 굿 디자인은 굿 비즈니스다Good Design Is Good Business, 형태는 감정을 따른다Form Follows Emotion, 나는 쇼핑한다, 고로 존재한다I Shop, therefore I Am, 디자이너는 죽었다Designer's Death 등으로 디자인 분야에서 익히 잘 알려진 말이다.

ISBN 89-7041-297-2

www.design.co.kr 값 12,000원

한국 사회와 디자인, 그것만이 주제다[1]

최 범의 『한국 디자인을 보는 눈』(안그라픽스, 2006)

"그래서 내게 디자인은 사회와 분리 불가능하다.
이제까지 '한국 사회와 디자인'에 대한 글들이
쓰이지 않았다는 것은 정말 수수께끼 같은 일이다.
아니, 이야기했듯이 그 수수께끼가 실은 나에게
한국 사회와 디자인을 이해하는 열쇠가 되어주기도
한다. 나는 바로 그렇게 사회가 누락된, 사회를
회피하는, 의도적으로 사회를 생략하는 디자인,
그것이야말로 한국 디자인의 본질이라고까지
생각하게 되었기 때문이다."

만일 누군가가 나에게 한국 디자인을 위해 한 일이 무엇이냐고 물어본다면 나는 '한국 사회와 디자인'이라는 주제로 글을 쓴 일이라고 답하고 싶다. 한국 디자인에 관한 수많은 주제의 글이 쓰였지만, 내가 아는 한 한국 사회와 디자인에 관한 글은 쓰이지 않았다. 이는 사실 생각해보면 놀라운 일이 아닐 수 없다. 이제까지 한국 디자인에 대한 또는 한국 디자인과 관련한 무엇 무엇에 대한 수많은 글이 쓰였을 것이다. 그런데 내 판단이 맞다면 왜 이제까지 한국 사회와 디자인에 대한 글은 쓰이지 않았던 것일까? 한국 사회는 디자인과 결코 무관하거나 연결할 수 없는 단어인가? 설마 그럴 리는 없을 것이다. 그런데 여전히 내 판단이 틀리지 않는다면 이제껏 그 둘이 연결되지 않은 것은 사실이다.

이는 놀라운 사실이자 동시에 엄청난 진실이다. 한국 디자인과 산업, 한국 디자인과 전통, 한국 디자인과 교육 등 접속 가능한 무수한 주제 가운데 단 하나, 바로 '사회'라는 주제가 빠져 있다는 사실만큼 거꾸로 한국 디자인을 잘 설명해주는 것은 없다고 나는 생각한다. 세상에 어떤 것들은 말해지지만, 어떤 것들은 말해지지 않는다. 우리는 말해진 것만이 아니라 말해지지 않은 것도 중요하며, 때로

는 말해진 것 못지않게 말해지지 않은 것이 어떤 사태의 진실을 더 잘 말해준다는 사실을 안다. 그런데 그 말해지지 않는 것이 단순한 무지나 누락이 아니라 어떤 의도적인 이유에서라면? 아니, 실은 그조차도 무의식적으로 이루어진 것이라면? 그때 그것이 내포하는 진실은 과연 무엇일까? 사회라는 단어를 고의로 혹은 무의식적으로 누락하는 디자인은 어떤 것일까? 이것은 정녕 징후적인 독해를 요하는 일일 것이다.

디자인 평론가인 나의 관심 대상은 디자인이 아니라 '한국 디자인'이다.[11] 이 둘은 내게 전혀 다른 것이다. 나에게 그냥 디자인은 번지 없는 주막이요, 존재하지 않는 장소와 같다. 그래서 나는 언제나 구체적인 번지수가 주어진 디자인, 즉 한국 디자인에 대해서만 관심을 갖는다. 예를 들어 나는 프랑스 디자이너 필립 스탁Philippe Starck이 디자인한 착즙기 〈주시 살리프Juicy Salif〉에 대해서는 단순한 호기심 이상의 관심은 없다. 하지만 이 착즙기가 프랑스의 주방이 아니라 한국의 주방이나 상점에 놓일 때, 또는 디자인 잡지 등에 소개될 때, 즉 다시 말해 한국적 상황에 놓일 때 나는 그것에 관심을 갖는다. 그럴 때만이 그것은 단순한 텍스트를 넘어 의미를 발생시키며, 구체적 맥락

에서 독해 가능한 텍스트가 되기 때문이다. 그러므로 나에
게 디자인은 언제나 어떤 사회의 정체正體와 관련해서만
의미를 가진다. 나에게 의미 있는 디자인은 언제나 한국
디자인이며 그 한국 디자인은 언제나 한국 사회의 디자인
일 수밖에 없다.

　　그래서 내게 디자인은 사회와 분리 불가능하다. 이제
까지 '한국 사회와 디자인'에 대한 글들이 쓰이지 않았다
는 것은 정말 수수께끼 같은 일이다. 아니, 이야기했듯이
그 수수께끼가 실은 나에게 한국 사회와 디자인을 이해하
는 열쇠가 되어주기도 한다. 나는 바로 그렇게 사회가 누
락된, 사회를 회피하는, 의도적으로 사회를 생략하는 디자
인, 그것이야말로 한국 디자인의 본질이라고까지 생각하
게 되었기 때문이다.

　　이처럼 디자인에 대한 나의 관심은 철저히 사회적이
다. 그러니까 나는 디자인을 이해하기 위해서 사회를 이해
하고, 사회를 이해하기 위해서 디자인을 이해하고자 한다
고 말할 수 있다. 따라서 나는 한국 사회와 관련을 갖지 않
는 한, 필립 스탁의 〈주시 살리프〉 디자인 그 자체에는 아
무런 관심이 없다. 마찬가지 이유에서, 나의 첫 번째 평론
집인 이 책『한국 디자인을 보는 눈』에 실린 첫 번째 글「한

국 사회와 디자인」은 동시에 내가 쓴 다른 모든 글의 제목
이기도 하다고 말해도 틀리지 않는다. 이제까지 누누이 말
했듯이 나의 디자인 비평의 관심은 그 주제를 벗어나는
법이 결코 없기 때문이다. 그래서 '한국 디자인을 보는 눈'
이라는 이 책의 제목은 그런 나의 관점을 에누리 없이 솔
직하게 표현한 것일 뿐, 다른 무엇일 수 없다.

▌ 이 글은 나 자신에 대한 글일 수밖에 없다. 자신의 책에 대해 논평하는 일이 여간 어색하지 않지만, 이 책의 기획 취지로 볼 때 제외하는 것도 균형에 맞지 않다고 생각해 다루기로 했다. 대신 최대한 진솔하게 이야기해보려고 한다.

▌▌ 이제까지 낸 여섯 권의 디자인 평론집의 제목은 모두 '한국 디자인'이라는 단어로 시작한다. 저자 소개를 참고하시라.

내가 우회의 나선을 그리는 동안 한국 사회에서 디자인의 위

상은 크게 달라지고 있었다. 소비 사회의 풍요 속에서 디자인

에 대한 사회적 관심도 커지고 디자인 제도도 몰라볼 정도로

성장했다. 이제 디자인은 시대의 유행어가 되었다고 해도

과언이 아닐 지경이었다. 그러나 나는 이러한 변화를 지켜보

면서 뭔가 심대한 모순이 있다는 것을 눈치 채기 시작했다.

소비 사회와 디자인의 화려한 기표와는 달리 정작 내가 살아

가는 일상은 매우 거칠고 메마르어 추하다는 것을 깨달았기

때문이다. 디자인이라는 말은 하늘을 날아다니고 있는데 일

상은 바로 코앞에서 알몸을 뒹굴고 있지 않은가. 그래서 나는

다시 생각했다. 디자인이란 무엇인가. _ 본문 중에서

www.agbook.co.kr

ISBN 89-7059-283-8 정가 10,000원

서동진의
디자인문화
읽기

디자인
멜랑콜리아

디자인플럭스

디자인에 대한 급진주의적 사고를 엿보다

서동진의 『디자인 멜랑콜리아』(디자인플럭스, 2009)

"그리스어로 우울질을 뜻하는 멜랑콜리아라는
제목처럼, 서동진이 보는 디자인 세계는 그리
쾌적하지 않다. 이 책에서 가장 중요한 글은
1부 「디자인, 민주주의 그리고 자본주의」에
실린 글들이다. 여기에 서동진이 디자인을 보는
관점이 그대로 드러나 있다. 넓은 의미의 시각
문화 비평에 속한다고 할 다른 글들도 물론
충분히 흥미롭다. 하지만 서동진의 디자인관을
이해하기에는 1부의 글만으로도 충분하다."

서동진을 아는가. 서동진은 1990년대 문화 비평의 스타
였다. 1990년대가 문화의 시대로 불리게 된 데는 문화 비
평이라는 새로운 영역의 등장도 한몫했다. 문화 비평은 문
학, 미술, 음악 등 기존 예술 비평의 대상이 아닌 것들 그러
니까 영화, 만화, 노래, 텔레비전 같은 대중문화 영역의 비
평을 포괄적으로 일컫는 새로운 용어였다. 그렇기 때문에
문화 평론가들이 줄줄이 나타났다.[1] 그중에서도 가장 유
명한 이로는 영화 평론가 정성일과 문화 평론가 서동진을
들 수 있다. 특유의 자의식 넘치고 비비 꼬는 스타일의 문
장으로 악명 높은(?) 정성일은 영화 잡지 《키노》의 편집장
으로 주가를 드높였다. 서동진 역시 둘째가라면 서운할 정
도의 과잉과 현학이 넘치는 문장을 구사하던 당대의 스타
일리스트였다. 이 둘처럼 1990년대 문화 비평의 풍경과
스타일을 잘 보여주는 사람도 없을 것이다.

　　서동진은 자신의 게이 정체성에 대한 과감한 선언과
함께 대중 지식인으로서의 활동을 개시했다. 홍석천이 최
초로 커밍아웃한 연예인이라면, 서동진은 최초로 커밍아
웃한 이 땅의 지식인이었다. 서동진은 이른바 '성의 정치
학politics of sexuality'을 비롯한 일련의 포스트모던 이론
으로 무장하고 사회와 대중문화 전반에 걸쳐 급진적 비평

활동을 전개했다. 지금의 서동진은 1990년대의 비타협적 게이 지식인 전사의 이미지에서 다소 멀어지며 한결 둔중(?)해졌지만, 그의 급진주의적 태도는 여전히 살아 있다고 해야 할 것이다. 그런 그가 황공하게도(?) 디자인에 관한 책을 하나 상재했으니, 바로 이 책『디자인 멜랑콜리아』다. 어쩌면 이 책은 2000년대에 들어 디자인 학교(계원예술대학교)에 교수로 들어간 그가 의무방어용으로 낸 것일지도 모른다. 하지만 그 덕분에 우리는 서동진 특유의 급진적 시각이 디자인이라는 주제에 어떻게 투사되는지 확인할 기회를 얻었다.

그리스어로 우울질을 뜻하는 멜랑콜리아melancholia 라는 제목처럼, 서동진이 보는 디자인 세계는 그리 쾌적하지 않다. 이 책에서 가장 중요한 글은 1부「디자인, 민주주의 그리고 자본주의」에 실린 글들이다. 여기에 서동진이 디자인을 보는 관점이 그대로 드러나 있다. 넓은 의미의 시각 문화 비평에 속한다고 할 다른 글들도 물론 충분히 흥미롭다. 하지만 서동진의 디자인관을 이해하기에는 1부의 글만으로도 충분하다.

서동진은 기본적으로 급진 민주주의자다. 급진 민주주의란 기존의 서구식 대의 민주주의의 한계를 넘어 정치

를 근본적으로 재사유하는 일련의 포스트모더니즘 사상에서 영향을 받은 태도를 가리킨다. 그러니까 기존의 정치이론이 계급을 중심으로 한 비교적 단일 구도에서 정치를 사유해왔다면, 포스트모던 이론들은 계급 이외에도 젠더나 인종, 세대 등 다양한 경계선을 가로지르며 사회의 갈등 구조를 의제화한다. 그러면서 기존의 제도화된 정치를 넘어 '정치적인 것'을 새롭게 재구성하고자 한다. 이렇게 보면 사회를 이루는 모든 영역과 대상은 정치적인 것으로 사유되어야 한다. 디자인 역시 마찬가지다.

당연히 서동진은 현재의 체제에 봉사하는 디자인이 아닌 새로운 정치적 상상력을 빚어낼 어떤 것을 디자인에서 기대한다. 그러므로 그것은 빅터 파파넥류의 제3세계를 위한 디자인이나 공공 디자인, 착한 디자인 같은 기존의 질서를 그대로 놔둔 채, 일종의 대리 보충으로서의 디자인 같은 것일 수 없다. 서동진이 관찰하는 현재의 디자인은 이렇다.

문학이나 미술 등 본격 예술은 우리가 어떤 세상에서 살고 있으며, 어떻게 살아야 할지 우리에게 말하는 능력을 상실했는지 몰라도, 놀랍게도 디자인

은 그에 해당되지 않는다. 그리고 더욱 충격적인 것은 지금 여기 자본주의에서의 삶을 상상력을 통해 심미적으로 재현하는 능력이 모두 자본의 능력에 속해 있다는 것이다. 그러므로 디자인은 전적으로 반정치적인 정치를 위해 동원된 상상력을 가리킨다.**"**

이야기했듯이, 급진 민주주의자 서동진이 디자인에서 기대하는 것은 디자인을 통한 새로운 정치적 상상력의 가능성 같은 것이다. 그래서 그는 차라리 모던 디자인의 급진성을 동경하는 것처럼 보인다. 결국 그는 이 세상의 근본적 변화를 위해 디자인에게 디자인 그 이상의 무엇이 되기를 요구한다. 그리고 그것이 일종의 유토피아적 비전임은 물론이다.

▎디자인 비평이라는 영역을 개척한(?) 나도 이 시절 등장한 문화 평론가에 속한다고 할 수 있다.

▌▌서동진 지음, 『디자인 멜랑콜리아』, 디자인플럭스, 2009, 43쪽.

t. Those not
ip lunches
n-lotioned
plenty of
gh as rustic
tiful arou
Laguere
g the Ves
and book
, where
s of the C
ut. Or lik
st stop in
glass of t
ne.

자본주의와 디자인의 공생, 그 연결고리의 균열을 바라보다!

디자인은 새로운 자본주의의 시대정신이라고 말해도 좋은 것이
되었다. 지난 한 세기 동안 자율적인 문화적 실천으로 자신을 구획하고
재생산하고자 했던 디자인은 이제 소멸하는 것처럼 보인다. 거의 모든
것이 디자인이 되거나 상관 있게 된 지금, 디자인은 디자인으로서 스스로를
발언할 자리를 잃고 있는지도 모른다.

디자인과 삶 사이의 간극, 디자인이 개인과 사회에 대한 스스로의
성찰을 위하여 유지해야 하는 그 틈새가 사라짐으로써 디자인이 인간을
사물화시켜버리고 내면적 자아가 가지는 반성의 능력을 고사시켰다면,
우리는 그것이 살아 숨쉴 수 있는 공간을 되찾아야 한다.

[본문 중에서]

9 788992 214643

ISBN 978-89-92214-64-3

값 13,000원

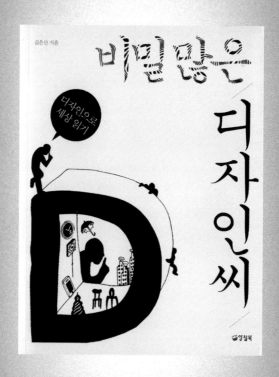

김은산 지음

비밀 많은
디자인씨

디자인으로
세상 읽기

양철북

디자인에 대해 알고 싶었지만, 정작 디자이너에게 물어볼 수 없었던 것들

김은산의 『비밀 많은 디자인씨』(양철북, 2010)

"김은산의 『비밀 많은 디자인씨』는 디자인
전문가가 아닌 일반인이 쓴 최초의 디자인
책이다. 그런 점에서 한국의 대중 또는 지식인이
디자인을 어떻게 생각하는지 보여주는 소중한
텍스트이며, 한국 디자인의 지형을 다소 다른
각도에서 읽어내도록 만드는 흥미로운 책이다."

정작 놀라운 것은 디자인에 대해 우리들이 알고 있는 것이 그리 많지 않다는 사실이다. 디자인은 비밀이 많다. 우리가 모르고 있거나 알려지지 않은 면면들이 너무나 많다.[1]

놀랍지 않은가. 디자인에 비밀이 이렇게 많다는 사실이. 그리고 이렇게 말하는 이가 디자인 전문가가 아닌 일반인이라는 사실이.[2] 그러니까 지금 우리는 디자인 전문가가 아닌 어떤 사람이 디자인에 대해 궁금해하면서 물음을 던지는 책을 마주했다. 물론 디자인 전문가가 아닌 사람이 디자인에 관심을 가지는 일은 놀라운 일이 아니다. 내가 놀라는 이유는 그가 디자인에 대해 던지는 질문의 수준이 절대 만만치 않으며 또 그 질문을 통해 드러나는 디자인의 민낯과 속내가 많은 것을 생각하게 만들기 때문이다.

2000년대 들어 한국 디자인에 나타난 중요한 현상은 '디자인의 대중화'다. 디자인의 대중화? 사실 모호한 표현이다. 이 말은 누가, 어떤 관점에서 쓰는가에 따라 전혀 다른 의미를 가질 수 있기 때문이다. 디자인이 대중화되었다는 말은, 말 그대로 디자인(그것이 무엇이든 간에)이 대중에게 널리 퍼져나갔다는 말일 수도 있고, 대중이 디자인에 관심

을 많이 두게 되었다는 말일 수도 있으며, 아예 다른 말일 수도 있다. 나는 한국 사회에서 디자인의 대중화라는 현상은 후자의 측면이 강하다고 생각한다. 그래서 이런 책도 나올 수 있었다고 판단한다.

　　그러니까 내가 판단하는 디자인의 대중화는 무엇보다도 먼저 디자인이라는 말의 대중화다. 물론 디자인은 원래 대중적이다. 우리의 생활 환경을 이루는 디자인이 대중적이지 않을 리 없다. 그러나 디자인이라는 말이 정작 대중적이었던 것은 아니다. 그런 점에서 2000년대 들어 나타난 한국 디자인의 대중화 현상은 무엇보다도 먼저 현상과 담론의 대중화였으며, 이는 한국 디자인의 성격을 이해하는 데 매우 중요한 징후이기도 하다. 디자인 대중화 현상에는 긍정적인 면도 부정적인 면도 있다. 긍정적인 면은 디자인이 현상이든 담론이든 간에 일부 전문가의 몫이 아니라 대중이 자신의 삶을 설명하는 언어적 도구가 되었다는 것이고, 부정적인 면은 바로 그만큼 디자인이 특히 정치가에 의해 포퓰리즘적으로 오남용되었다는 것이다. 디자인이 부정적으로 사용된 가장 극단적 예는 오세훈 전 서울시장의 '디자인 서울'을 들 수 있다. 이런 상황에서 대중뿐 아니라 지식인도 디자인에 관심을 가지면서 디자인

에 대해 비판적 시각이 제기되기도 했는데 김은산의 책이
그런 것이 아닌가 여겨진다.

김은산의 『비밀 많은 디자인씨』는 디자인 전문가가 아
닌 일반인이 쓴 최초의 디자인 책이다. 그런 점에서 한국의
대중 또는 지식인이 디자인을 어떻게 생각하는지 보여주는
소중한 텍스트이며, 한국 디자인의 지형을 다소 다른 각도
에서 읽어내도록 만드는 흥미로운 책이다.

물론 김은산의 디자인에 대한 이해는 가지런하지(?)
않다. 사회학을 전공한 이 젊은 지식인의 관심은 기본적으
로 사회적이다. 아니, 조금 더 정확하게 말하면 윤리적이
고 사회 비판적이라 할 수 있다. 그래서 저자는 윤리적 관
점에서 현대 디자인을 바라보고 평가하고 제안한다. 미국
그래픽 디자이너 티보 칼맨Tibor Kalman이 디자인한 〈5시
시계5 O'Clock〉를 보며 현대인의 노동을 이야기하고, 스티
브 잡스Steve Jobs의 애플 컴퓨터 로고와 디자이너 박활
민이 디자인한 촛불 소녀 캐릭터를 비교하며, 영국 그래픽
디자이너 조너선 반브룩Jonathan Barnbrook과 〈중요한 것
먼저First Things First〉 캠페인을 통해 디자이너의 사회 참
여를 강조한다.

이처럼 디자인을 윤리적이고 사회 비판적인 관점에서

보는 것은 중요하다. 다만 문제는 이런 관점이 자칫 디자인을 선악 이분법에 빠트릴 수 있다는 점이다. 이는 하나의 난점을 제시한다. 한 가지 지적하자면, 김은산은 디자인을 지나치게 주체적으로 접근하는 듯하다. 그는 디자인의 사회적 효과에는 관심이 많지만, 정작 디자인의 사회적 구조에 대해서는 간과한 듯 보인다. 사회적 올바름에 대해 주목하다 보니 디자인(디자이너)을 독자적인 양식(주체)인양 간주하는 오류가 보인다는 것이다. 디자인은 철저히 사회적이다. 나는 사회학을 공부한 저자가 오히려 디자인을 조금 더 사회학적으로 보기를 바란다. 다만 우리는 『비밀 많은 디자인씨』를 통해 사회적 관점에서 디자인을 볼 때 어떤 부분이 중요하게 부각되는지를 알 수 있었다. 그런 점에서 이 책은 유용하다.

▌ 김은산 지음, 『비밀 많은 디자인씨』, 양철북, 2010, 6쪽.

▌▌ 저자는 디자인 전문가는 아니지만, 사회학을 공부한 지식인
으로 사회 일반과 문화에 관심이 많은 사람으로 보인다.

언제까지 스티브 잡스가 만든 세상에 열광할 것인가?
누군가 디자인한 물건을 소비하는 것으로만 디자인을 만날 것인가?
디자인하다? 디자인되다?

디자인,
멋지고 근사한 것들의 이면에 숨겨진
비밀을 벗긴다!

근대를 지나 현대에 이르면서 디자인은 소비를 부추기는 역할에 충실했다.
사람들은 디자인을 돈과 교환되는 가치로 여겨왔고,
판매자들도 판매촉진을 위해서 디자인을 이용해왔다.
그러나 디자인이 예쁘고 멋진 것으로 대표되어갈수록 점점 사람들은
소외되고 자신들의 역사, 문화, 삶에 대해 구경꾼이 되어간다.
이제 소비하는 디자인에서 벗어나 사용하는 디자인으로 생각을 바꾸자.
물건과 둘러싼 환경에 대해 스스로 생각하고,
더 나아가 우리의 생활에 대해 고민하는 것,
이것이 바로 진정한 디자인이다.

9 788965 720296
ISBN 978-89-6572-029-6
값 12,000원

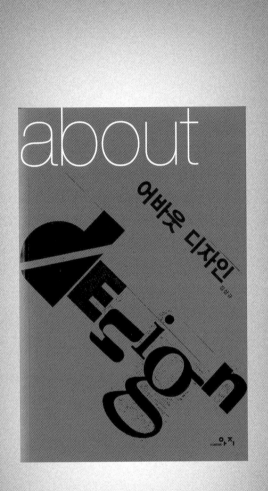

디자인 이야기의 힘, 부드러움 속의 단단함

김상규의 『어바웃 디자인』(아지북스, 2011)

"김상규는 특유의 날카로운 시선으로 주변의 일상
풍경을 포착하고 읽어낸다. 산업 디자이너, 디자인
큐레이터, 디자인 정책 연구자, 디자인 교육자
등 다양한 경력이 그의 내공을 키웠을 것이다.
무엇보다도 그의 글은 술술 읽힌다. 그렇다고
그냥 술술 넘어가기만 하지는 않는다. 글을 읽다
보면 뭔가 톡 쏘기도 하고 더러 썰렁한(?) 유머를
만나기도 한다. 그것이 바로 김상규 특유의
까칠함이 뭉쳐낸 알맹이다. 『어바웃 디자인』이라는
일견 평범해보이는 제목과 부드러운 이야기에는
그런 모종의 단단함이 들어 있다."

한국의 디자인 담론은 크게 둘로 나눌 수 있다. 하나는 1960년대 이후 국가 주도의 경제 개발 과정에서 파생한 디자인 산업론(이하 산업론)이고, 다른 하나는 1990년대 문화의 시대 이후 등장한 디자인 문화론(이하 문화론)이다. 산업론은 디자인을 국가의 경제 발전과 자본의 부가가치 창출의 수단으로 보고, 그것을 정당화하며 효과적으로 성취하기 위한 방법을 모색하는 담론이라 할 수 있다. 그에 반해 문화론은 디자인을 삶을 이루는 일상 문화로 보고, 그 의미와 존재 방식을 인식하기 위한 담론이라 할 수 있다. 이처럼 산업론과 문화론은 디자인을 보는 관점과 관심이 뚜렷이 다른 언술 체계다.

말할 것도 없이 산업론은 한국 디자인의 주류 담론이다. 교육과 전문직, 공공기관 등 모든 공식적 디자인 제도가 바로 이런 담론 위에 구축되어 있다고 할 수 있다. 따라서 한국 디자인에서 산업론의 위상은 매우 견고하다. 그에 반해 문화론은 산업론보다 뒤늦게 등장한 후발주자로 일종의 대항 담론의 성격을 띤다고 하겠다.

이미 말했듯이 문화론은 1990년대 한국 사회의 '문화적 전환cultural turn'이라는 분위기에서 생성되어 조금씩 확산해왔다. 수십 년간 산업론 일색이었던 한국 디자인계

에서 문화론의 등장은 특기할 만한 것이고, 획일적인 한국 디자인 담론을 풍부하게 만들었다는 점에서 높이 평가해야 한다. 물론 산업론과 문화론이 대립적이지 않고 상호보완적일 수도 있다. 그것이 한국 디자인을 위해 바람직할 수도 있지만, 적어도 현재는 디자인을 보는 관점이나 관심의 차이가 너무 크기 때문에 이 두 담론이 접합되기를 기대하기는 어려워보인다. 이는 한편으로 두 담론이 작동하는 층위 자체가 다르기 때문이기도 하다. 산업론은 주로 국가와 기업, 세계화, 경쟁력 등을 주어로 삼는 거대 담론 grand narratives을 추구한다. 그에 반해 문화론은 삶, 일상, 풍경 등 미시 담론petit narratives을 추구한다. 다시 말해 산업론이 주로 큰 이야기를 즐겨 한다면, 문화론은 작은 이야기를 소중하게 생각하는 경향이 있다.

문화론은 자연스레 우리 삶 주변의 가까운 풍경들에 시선을 던지게 하고 그것이 품은 의미를 읽어내는 것에 관심을 갖는다. 그런 점에서 문화론은 우선 '디자인 읽기 design reading'로 정의할 수 있다. 이 역시 산업론과는 정반대되는 태도라 하겠다. 산업론은 무엇보다도 먼저 '말하기'이기 때문이다. 그것도 디자인에 대해 명령을 내리고 (미술 수출) 구호를 외치는(디자인 혁명!) 방식의 말하기다.

문화론은 디자인을 읽으려 하고, 산업론은 디자인을 말하려고 한다. 그래서 산업론은 으레 딱딱한 구호의 형태를 띠고, 문화론은 부드러운 이야기나 에세이의 형태를 띤다. 산업론이 남성적이라면 문화론은 여성적이다. 부드럽고 여성적인 담론으로서 문화론은 이야기에서 가장 적절한 형태를 발견한다. 김상규의 글쓰기가 바로 그렇다. 영국 소설가 윌리엄 서머싯 몸William Somerset Maugham은 '소설가는 이야기꾼이다.'라고 했는데, 김상규는 뛰어난 디자인 이야기꾼이다. 그러니까 이 책 『어바웃 디자인』은 김상규가 들려주는 디자인 이야기 모음이라고 보면 된다.[1]

　　김상규는 특유의 날카로운 시선으로 주변의 일상 풍경을 포착하고 읽어낸다. 산업 디자이너, 디자인 큐레이터, 디자인 정책 연구자, 디자인 교육자 등 다양한 경력이 그의 내공을 키웠을 것이다. 무엇보다도 그의 글은 술술 읽힌다. 그렇다고 그냥 술술 넘어가기만 하지는 않는다. 글을 읽다 보면 뭔가 톡 쏘기도 하고 더러 썰렁한(?) 유머를 만나기도 한다. 그것이 바로 김상규 특유의 까칠함이 뭉쳐낸 알맹이다. 『어바웃 디자인』이라는 일견 평범해보이는 제목과 부드러운 이야기에는 그런 모종의 단단함이 들어 있다.

그런데 '어바웃'이라고 하니 생뚱맞지만, 영국 미남 배우 휴 그랜트Hugh Grant가 나온 영화 〈어바웃 어 보이About a Boy〉가 생각난다. 바람둥이 주인공이 싱글맘 모임에서 만난 소년을 통해 부성을 느끼고 어른으로 성숙해간다는 내용이다. 『어바웃 디자인』 역시 저자가 삶 속의 풍경들을 만나며 디자인에 대한 사고를 성숙시켜갔을 것이라 짐작하니 전혀 엉뚱한 연상만은 아닌 것 같다. 사실 김상규는 이제 별도 소개가 필요 없는 한국 디자인계의 대표 저술가 중 한 사람이다. 그의 캐릭터는 글에서도 그대로 드러나니 "글이 곧 사람이다Le style, c'est l'homme."라는 서양 격언이 틀리지 않는다.

▌ 김상규가 이 책에서 다루는 주제는 클립, 유니폼, 라디오, 의
자, 포장마차, 컨테이너, 냅킨, 심지어 커피믹스까지, 우리 일상
에 깊숙하게 자리잡고 있지만 무심코 놓치기 쉬운 디자인들로
매우 다양하다.

디자인 이야기는 아직도 막아니에워있다. 디자인학 실체는 그중도 화려한 한이다. 부가가치도 더 높다. 그렇다고 디자인 이야기를 외면할수 없는 것이 오늘과 현실이다. 궁극적으로 디자인 정책은 아이디어에서 변화된다. 그래서 디자인 이야기를 통해서 디자인을 통한 행복을 생각할 수 있다. 우리는 디자인을 통해서 행복한가? 이 책의 화두라고 생각한다. 소소로 자문해 봄으로써 새로운 디자인 정착의 진도를 찾을 수도 있고, 자신의 라이프스타일에 대해 새로운 관점에서 성장할 수 없어 또한 행복할 것이다.
정시화 | 국민대학교 조형대학 시각디자인학과 명예교수

디자인를 둘러싼 가장 흔한 오해 가운데 하나는 디자인이 세계의 모습을 감추는 데 이바지한다는 것이다. 장식이란 배합이란 아니면 물신이든 디자인은 사물의 사회적 삶을 숨기려고 애쓴다는 혐의은 끈덕지다. 그렇지만 디자인은 사물의 색채, 통질문화 그 자체이다. 그 위에 숨은 것도 없고 숨을 것도 없다. 그리고 강성규의 글을 읽은 사람이라면 어떤 모두 수긍할 것이다. 사물의 운명, 사물의 사회적 삶에 관해 가장 날깊은 명징가가 충충히 배출한 긴 글들. 나는 그 글들을 읽을 때마다 우리에게도 훌륭한 사물의 민용학자가 생겼단 사실에 행복해했었다. 그런 그의 글들이 한 자리에 왔었다. 우리 주변의 사물들이 낯설지 않은을 걸 기뻐가 생긴 것이다.
서동진 | 계원디자인예술대학 교수

디자인 속에서 사회를 본다. 디자인 속에서 영혼을 회심한다. 디자인 속에서 우리를 만난다. 묻고 싶다. 이 책을 보는 당신도 디자인 속에서 자신을 찾을 수 있는가. 고정한 동안면 만날 수 있는 소재들 속에 숨겨진 디자인을 만나는 시간. '바로옷 디자인'의 유쾌한 동반자가 되어 줄 것이다.
김신 | 월간『디자인』 편집장

값 13,000원

ISBN 978-89-00000-00-0

오리엔탈리즘에서
디자인 서울까지,
디자인의 정치사회사

한국의
디자인

김종균 지음

안그라픽스

소중한, 단 하나뿐인 한국 디자인 통사[1]

김종균의 『한국의 디자인』(안그라픽스, 2013)[2]

"김종균의 한국 디자인사는 통사 형식을 취했다.
개화기부터 현재에 이르기까지 한국 현대사의
전 과정에 걸쳐 디자인의 궤적을 추적하고자
했다. 그런 점에서 완전하지는 않지만, 어느 정도
형식을 갖춘 최초의 한국 디자인사라고 말할 수
있다. 특히 김종균의 연구가 잘 보여주는 것은 한국
디자인사가 한국 현대사와 내접하는 부분이다.
이는 즉 정치적, 사회적 접근을 강하게 취함으로써
한국 디자인사를 일반사와 분리하지 않고
통합적으로 다루려는 태도라고 하겠다."

우리 대학의 디자인과에서는 한국 디자인사를 가르치지
않는다. 왜일까? 한국 디자인사가 없어서일까? 아니면 한
국 디자인의 역사가 짧아서 가르칠 것이 없어서일까? 정
말 한국 디자인사는 없는 것일까? 짧든 길든 한국 디자인
사가 없지는 않을 것이다. 그렇다면 짧으면 짧은 대로 길
면 긴 대로 자신의 역사를 알기 위해 가르쳐야 하지 않을
까? 문제는 역사의식이다. 다시 말해 디자인이라는 것을
역사적 지평 위에 놓고 보려는 의식 자체가 없다는 점이
문제다. 그러다 보니 우리 사회에서 디자인이란 어떤 역사
성도 갖지 않은 현재진행형의 실무 그 이상도 이하도 아
닌 것처럼 여겨진다.

한국 디자인의 역사가 짧다는 생각도 다시 생각해보
아야 한다. 한국 디자인 역사가 짧다는 것은 대학 교육이
나 전문직의 출현 등 제도를 중심으로 생각하기 때문일
것이다. 그러나 한국 디자인사가 반드시 제도를 기준으로
인식되고 쓰여야 한다는 법은 없다. 한국 디자인사의 대
상과 기점起點부터가 역사 연구의 대상이 되어야 한다. 따
라서 한국 디자인사 역시 모든 역사 연구의 일반 과제에서
벗어나 있지 않으며 오히려 그런 점들을 적극적으로 받아
들여야 비로소 가능해질 것이다.

아무튼 문제는 한국 디자인의 역사가 길다든가 짧다든가 하는 것이 아니다. 한국 디자인이 연구되지 않았다는 사실이다. 우리의 디자인 제도에는 디자인사 연구를 위한 공간이 존재하지 않는다.[III] 대학의 디자인과는 오로지 실무 디자이너 양성만을 목표로 할 뿐이다. 그러다 보니 한국 디자인사를 연구하기 위한 아카이브도 박물관도 전문 과정도 제대로 없는 형편이다. 한국 디자인사 연구가 이루어지기 위해서는 그런 인프라가 먼저 구축되어야 한다. 그때 비로소 한국 디자인사 연구를 위한 최소한의 조건이 마련될 수 있다.

　제도가 역사 연구를 위한 공간을 제공하지 않을 때 역사 연구는 예외적 개인의 의식과 노력에 의존할 수밖에 없다. 김종균이 바로 예외적 개인이다. 김종균은 실무 중심의 디자인 교육을 받으면서도 한국 디자인의 현실에 대해 이런저런 의문을 가졌고, 그런 의문이 자연스럽게 한국 디자인사에 대한 문제의식으로 발전했다. 역사의식이란 거창한 것이 아니라 바로 지금 여기 현실에 대한 문제의식에서 출발하는 것이다. 현재의 자신을 그리고 자신을 둘러싼 현실을 바로 역사적 시공간에 놓고 인식하고자 할 때 비로소 역사에 대한 개안開眼의 기회를 얻을 수 있다.

그러므로 왜 역사를 연구하느냐고 묻는다면 그것은 현재를 알기 위해서라는 답을 제시할 수 있다. 역사 연구는 과거를 통해 현재를 인식하고자 하는 행위와 다름 없기 때문이다.

김종균의 한국 디자인사는 통사通史 형식을 취했다. 개화기부터 현재에 이르기까지 한국 현대사의 전 과정에 걸쳐 디자인의 궤적을 추적하고자 했다. 그런 점에서 완전하지는 않지만, 어느 정도 형식을 갖춘 최초의 한국 디자인사라고 말할 수 있다.[IIII] 특히 김종균의 연구가 잘 보여주는 것은 한국 디자인사가 한국 현대사와 내접內接하는 부분이다. 이는 즉 정치적, 사회적 접근을 강하게 취함으로써 한국 디자인사를 일반사와 분리하지 않고 통합적으로 다루려는 태도라고 하겠다. 그를 통해 얻을 수 있는 것은 한국 디자인사를 일반사의 흐름에서 파악하면서 반대로 한국 디자인사를 통해 한국 현대사 자체에 대한 성찰마저도 끌어낼 수 있다는 점이다. 그 결과 특수사로서의 디자인사와 일반사의 관계는 한결 튼실해졌다. 하지만 디자인사 자체의 폭을 크게 넓히지 못한 점은 한계라 하겠다.

한국 디자인이 역사를 갖게 되었다는 말은 이제야 비로소 이 땅의 디자인 실천을 되돌아보게 되었음을 의미한

다. 이제 우리가 해야 할 일은 지난 시기 동안 이 땅에서 디자인이라는 이름으로 또는 그런 이름을 갖지 않았다 하더라도 오늘날 우리가 디자인이라는 개념으로 포착 가능한 행위들의 궤적을 기록하는 것이다. 그리고 기록은 기록으로 그치지 않고 우리의 앞길을 비춰주는 탐조등의 역할을 할 것이다. 언젠가 우리 대학의 디자인과에서도 한국 디자인사라는 과목이 개설될 때가 올 것이다. 그러나 과목만 만든다고 저절로 교육이 이루어지지는 않는다. 그에 대한 연구가 선행되어야 한다. 아무도 나서지 않는 이 일에 누군가는 먼저 나서야 한다. 김종균이 그런 어려운 일에 나섰다. 지금은 한국 디자인사를 연구한다는 그 자체가 역사적 결단을 요구하는 시점이다. 김종균의 한국 디자인사 연구 자체가 하나의 역사가 될 것을 의심하지 않는다.

▌이 글은 저자가 원래 이 책의 추천사로 쓴 내용을 약간 수정한 것이다. 이는 추천사를 쓴 입장에서 별도의 서평을 다시 쓸 필요는 없다고 생각해서다.

▌▌이 책은 2008년 미진사에서『한국 디자인사』라는 이름으로 출간되었다가 2013년 안그라픽스에서『한국의 디자인』이라는 제목으로 재출간되었다.

▌▌▌다만 서울대학교대학원 디자인학부에 '디자인역사문화연구' 전공이 있는데 아직 생긴 지 얼마 되지 않아 그 성과를 자세히 알지 못한다.

▌▌▌▌정시화의『한국의 현대 디자인』이 1976년 열화당에서 출간된 바 있지만, 역시 취급 시기가 1970년대까지로 제한되어 있어 현재 관점에서 한국 디자인 통사라고 보기는 어렵다.

한국 디자인, 어디까지 왔는가?

일제에 의해 이방인의 색이 덧입혀지고
경제성장을 위해 동원되고
정권의 선전 수단이 된 우리 디자인.

누구에 의한, 누구를 위한,
누구의 디자인으로 존재해왔는지,
한국 디자인의 역사를 되돌아본다.

김종균의 『한국의 디자인』은 통사(通史) 형식을 취하고 있다. 개화기에서
현재에 이르기까지 한국 근현대사의 전 과정에 걸쳐 디자인의 궤적을
추적하고자 하였다. 그런 점에서 완전하지는 않지만 어느 정도 형식을
갖춘 최초의 한국 디자인사라고 말할 수 있다. (…) 한국 디자인이 역사를
갖게 되었다는 것은 이제야 비로소 이 땅의 디자인 실천을 되돌아보게
되었음을 의미한다. 때가 되었다. 이제 우리가 해야 할 일은 지난 시기 동안
이 땅에서 디자인이라는 이름으로, 또는 그런 이름을 갖지 않았다 하더라도
오늘날 우리가 디자인이라는 개념으로 포착 가능한 범위들의 궤적을
기록하는 것이다. 그리고 기록은 기록으로 그치지 않고 우리의 앞길을
비춰주는 원조등의 역할을 할 것이다. – 추천하는 글에서

최 범 디자인평론가

036.00

안그라픽스
www.agbook.co.kr

9 788970 597096

ISBN 978.89.7059.709.6 ₩ 32,000

그는 왜 디자인의 아버지인가

런던에서 온 윌리엄 모리스

윤여경 지음

William Morris from London

웅지글로벌

서양 디자인을 공부하는 자세[1]

윤여경의 『런던에서 온 윌리엄 모리스』(지콜론북, 2014)

"나는 윌리엄 모리스 전문가가 아니기에 윤여경의
윌리엄 모리스에 관한 공부 수준을 판단하기는
어렵다. 다만 나는 윌리엄 모리스를 공부하는
윤여경의 자세가 훌륭하다고 생각한다. 윌리엄
모리스는 어떻게 보든지 간에 서양 디자인의
선구자로서 의의가 있는 인물이 아닌가? 이런
사람에 대한 학습도 없이 어떻게 서양 디자인에
대해 안다고 말할 수 있단 말인가? 나는 윤여경을
보면서 한국 디자인의 근대화가 이제야 비로소
시작하는 것은 아닌가 생각이 든다."

두 부류의 학생이 있다. 선생의 지식을 탐하는 학생이 있고, 선생의 지위를 노리는 학생이 있다. 앞의 학생은 미래가 푸르지만, 뒤의 학생은 싹수가 노랗다. 지난 100여 년간 서양은 한국의 선생이었고 한국은 서양의 학생이었다. 그런데 한국 학생은 서양 선생의 지식보다 서양 선생의 지위를 탐냈다. 물론 선생처럼 되기 위해서는 선생의 지식을 배우지 않을 수 없고, 적어도 배우는 척이라도 해야 했을 것이다. 하지만 한국은 서양의 지식을 성실하게 배우기보다는 서양이 가진 힘과 부를 노골적으로 욕망했다고 하는 편이 훨씬 더 진실에 가깝다. 염불보다 잿밥에 더 관심이 갔던 것이다.

아무튼 지난 100여 년간 한국은 서양을 미친 듯이 추종해왔다. 그래서 100여 년 만에 한국은 서양 근대의 수준에 상당히(?) 근접할 수 있게 되었다. 하지만 이는 앞서 말한 것처럼 주로 선생의 지위를 선망한 결과였지 선생의 지식을 성실히 학습한 성과는 아니었다. 그러다 보니 여러모로 허술한 부분이 적지 않다. 그런 점에서 나는 한국 근대화의 성적을 50점 이상 줄 수 없다. 진부하기 짝이 없는 말이지만, 학생은 학생다워야 한다. 배울 때는 열심히 배워야 한다. 제대로 공부는 하지 않으면서 선생의 지위만을

탐해서는 좋은 학생이 될 수 없고, 나중에 좋은 선생은 더욱 될 수 없다.

　디자인도 마찬가지다. 우리는 디자인이 서양에서 왔다고 말하면서도 서양 디자인을 제대로 공부하지 않았다. 대신에 서양 디자인이 성취한 열매만을 빨리 얻기 위해 안달했다. 한국 디자인의 어느 분야를 보더라도 서양 디자인을 제대로 공부한 내공은 찾기 힘들다. 겉으로는 디자인 강국 어쩌고 떠들지만, 속을 들여다보면 부실하기 짝이 없다. 나는 디자인 대학 4년을 다니는 동안 디자인을 공부하려면 이런 책은 반드시 읽어야 한다고 권하는 교수나 선배를 한 번도 만난 적이 없다. 아무도 서양 디자인을 열심히 공부하지 않았다. 한국 디자인은 기초 없이 쌓은 신기루일 뿐이다.

　나는 윌리엄 모리스 전문가가 아니기에 윤여경의 윌리엄 모리스에 관한 공부 수준을 판단하기는 어렵다. 다만 나는 윌리엄 모리스를 공부하는 윤여경의 자세가 훌륭하다고 생각한다. 윌리엄 모리스는 어떻게 보든지 간에 서양 디자인의 선구자로서 의의가 있는 인물이 아닌가? 이런 사람에 대한 학습도 없이 어떻게 서양 디자인에 대해 안다고 말할 수 있단 말인가? 나는 윤여경을 보면서 한국 디

자인의 근대화가 이제야 비로소 시작하는 것은 아닌가 생
각이 든다.

　　앞서 지적했듯이, 이제까지의 한국 디자인은 자주적
이지도 않았고 서양 디자인을 열심히 공부하지도 않았다.
그런 점에서 서양 디자인의 선구적 인물에 대한 공부는
추종적이기는커녕 자주적 디자인의 첫걸음이 되리라 믿
는다. 혹시라도 21세기에 웬 윌리엄 모리스냐고 말하는 사
람이 있다면 한참 뭘 모르는 사람이라고 핀잔을 놓고 싶
다. 늦었다고 생각할 때가 가장 빠른 때다. 지금 우리는 서
양 디자인을 처음 배우는 것처럼 공부해야 한다. 그래서
한국 디자인에는 선생이 아니라 학생이 필요하다. 공부하
는 사람이 학생이다.

　　물론 윌리엄 모리스에 대한 연구가 이전에도 있었다.
그 선구자는 디자이너가 아니라 법학자 박홍규 교수다. 그
가 쓴 『윌리엄 모리스 평전』[1]은 한국 최초의 윌리엄 모리
스 연구서다. 박홍규 교수는 윌리엄 모리스의 사상을 생활
사회주의라고 규정한다. 그는 이 개념을 통해 모리스의 공
예운동과 사회주의를 연결하려 한 것으로 보인다. 물론 윌
리엄 모리스는 다양한 분야에 걸친 인물이었기 때문에 공
예와 디자인 분야가 독점할 수 있는 인물은 아니지만, 그

래도 그에 대한 연구에서 디자인 분야가 선수를 빼앗긴 것은 사실이다.

한국에는 윌리엄 모리스에 대한 문헌이 여전히 부족하다.『윌리엄 모리스 평전』외에도 박홍규 교수가 윌리엄 모리스의 소설『에코토피아 뉴스News from Nowhere』[III]를 번역한 것과 최고의 윌리엄 모리스 연구서로 꼽히는 영국 역사학자 에드워드 파머 톰슨Edward Palmer Thompson의 책[IIII]이 번역, 출간 되어 있어 그나마 다행이라 하겠다. 윤여경의 연구도 이런 성과 덕분에 가능했다고 그 자신이 책의 서문에서 밝힌다. 이제 중요한 것은 이런 연구를 축적해나가야 한다는 점이다. 윌리엄 모리스가 중요한 것이 아니라 윌리엄 모리스 연구가 중요한 까닭이다. 그리고 뒤늦었지만, 이것이 서양 디자인 공부의 출발이 되어야 한다.

▌ 이 글은 윤여경의 책에 부친 나의 추천사를 바탕으로 삼아 다시 쓴 것이다.

▌▌ 이 책은 1998년 『윌리엄 모리스의 생애와 사상』이라는 제목으로 개마고원에서 출간되었다가 2007년 『윌리엄 모리스 평전』이라는 제목으로 개정판이 나왔다.

▌▌▌ 윌리엄 모리스 지음, 박홍규 옮김, 필맥, 2004.

▌▌▌▌ 에드워드 파머 톰슨 지음, 윤효녕 외 옮김, 『윌리엄 모리스: 낭만주의자에서 혁명가로 1 William Morris: Romantic to Revolutionary』, 한길사, 2012.
에드워드 파머 톰슨 지음, 엄용희 외 옮김, 『윌리엄 모리스: 낭만주의자에서 혁명가로 2』, 한길사, 2012.

윌리엄 모리스는 좋은 디자이너다.
모리스가 제시한 디자인의 영역은 거대하다.
그는 인간이 처한 모든 문제를 고민했고 해결하려 노력했다.

우리는 디자인이 서양에서 온 것이라고 말하면서도 서양 디자인을
제대로 공부하지 않았다. 대신에 서양 디자인이 성취한 열매만을 빨리
얻기 위해 안달하였다. 한국 디자인의 어느 분야를 보더라도
서양 디자인을 제대로 공부한 내용을 찾기 힘들다. 겉으로는 세계 디자인
강국 어쩌고 떠들지만, 속을 들여다보면 부실하기 짝이 없다.
한국 디자인은 자주적이지도 않았고 서양 디자인을 열심히 공부하지도
않았다. 그런 점에서 서양 디자인의 선구적인 인물에 대한 공부는 추종적이기
는커녕 자주적인 디자인의 첫 걸음이 되리라 믿는다.
혹시라도 21세기에, 웬 윌리엄 모리스냐고 말하는 사람이 있다면
뭘 한참 모르는 사람이라고 말해주고 싶다. 늦었다고 생각할 때가 가장
빠른 때이다. 지금 우리는 서양 디자인을 처음 배우는 것처럼 공부해야 한다.
그래서 한국 디자인에는 선생이 아니라 학생이 필요하다.
공부하는 사람이 학생이다.
_ 최 범 디자인 평론가

값 15,000원

ISBN 978-89-98656-18-8

03600

9 788998 856188

디자인 텍스트를 읽어야 디자인을 읽는다